U0030336

KUNSTSMEEDW
Brechtsebaan 10 - 2960 BRECHT

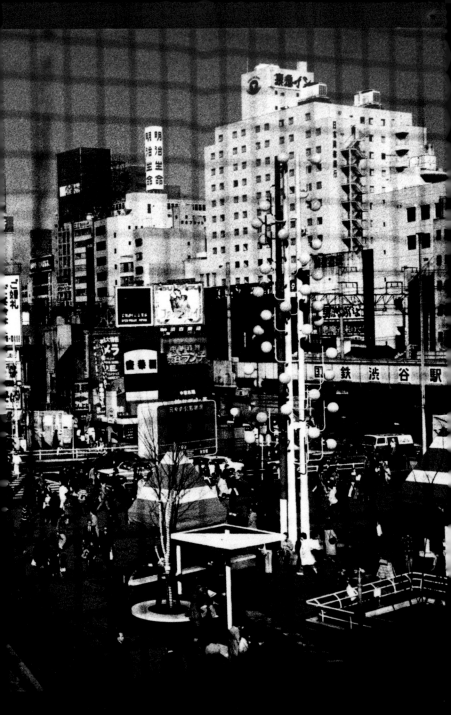

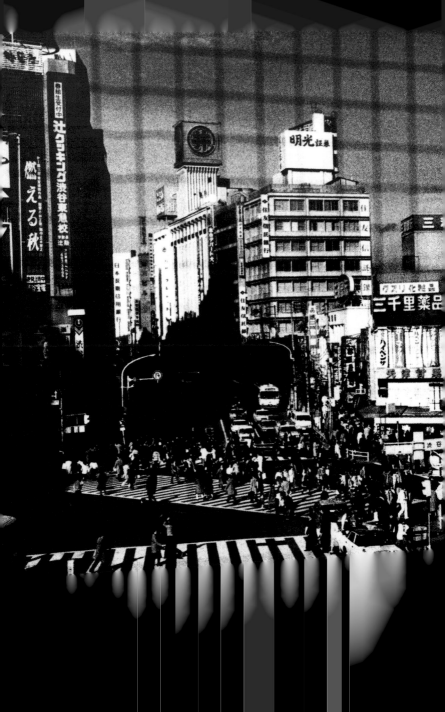

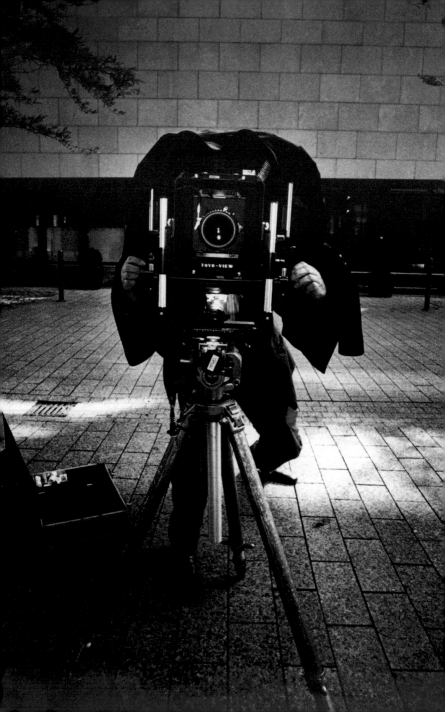

昼の学校　夜の学校　　森山大道

目録

前言

這本《畫的學校 夜的學校》（日校、夜校之意）是攝影家森山大道首次針對講座內容出版的對話集。書中提及的內容，就算你不是森山大道的攝影迷，但只要是對攝影表現有興趣的人，這本書都能引起你對攝影的強烈欲望。森山大道至今出版過許多優秀的攝影集與散文集，這些攝影集與書籍，不管是在攝影表現上還是在理論上，都充分展現具震撼性的迫力。而本書則是首度全書都以「對話」的形式呈現，記錄森山大道與年輕學生之間未經剪輯的對話。

二〇〇三年秋天，我因為採訪緣故，偶然有機會現場觀摩森山在東京工藝大學的講座，留下十分深刻的印象，也因而延伸出本書的出版企劃。在講座中，我看到學生們不斷丟出許多基本、直接但卻充滿疑問的球，森山則全力反擊回去。在那裡，我看到森山的新面貌——「老師」的角色。對話中，有些學生提出關於攝影基礎的疑問，而森山則根據以往的經驗，經過深思熟慮做出回答。那些對話就像是無法預演、一次就得成功的正式拍攝。我認為這些對話若僅存於這些講座中，未免太過可惜了，因而提案出版森山的講座輯錄。

8

輯錄成冊的內容，包括二〇〇三年在東京工藝大學的二次講座、二〇〇四年於東京視覺藝術專門學校（舊東京寫真專門學校）的講座，以及二〇〇五年攝影家瀨戶正人先生主辦的「夜間攝影學校」Workshop 的講課，收錄共計四次的講座內容。

本書可說是森山大道的「蘇格拉底的申辯」❖1。內容包含關於攝影尖銳、直接的提問，也有森山站在現實面，頗具哲學思考的回答。回答的根本，展現了以不確定的「世界」為對象，總是採取格鬥姿態的這位前衛攝影家森山大道個人的思考。

在對話集中，要以一個主題，還是多個主題來閱讀，就交由讀者自行判斷。以我個人來說，透過本書，我彷彿可以看到森山大道不斷拿著相機到處移動、拍攝的影像。為了提出「無法明白出示的東西」，森山大道持續不斷地攝影，而本書正是他以言語揭示的「街拍」集。

<div align="right">

赤坂英人

媒體作家、藝術評論人、本書策劃人
</div>

❖ **1 蘇格拉底的申辯**⋯是柏拉圖記載蘇格拉底的申辯詞，內容為對於他腐化青年、不信仰眾神的種種控訴所提出的辯駁。

晝的學校　夜的學校

—

2003.9.19

我是森山，請多指教。

許久未在這所學校演講，希望今天跟下個月的講座都能順利進行。今天之所以會有這場講座，是因為我早期的一些攝影作品在這裡展覽，所以藉著這個藝廊的場地與各位對話，希望大家盡量發問，也希望能夠針對攝影主題，產生各種的討論。

從開始攝影至今已過四十多個年頭了，這次在這裡展出的照片，主要是攝影最初那十年間的作品，也就是我從大阪來到東京發展，差不多從一九六一至一九七一年間拍攝的作品。雖然我現在沖洗照片幾乎已經不太用印樣*1了，但是剛開始攝影的時候，我很認真的採用印樣方式沖洗照片，所以這次展覽也選了幾幅展出。

剛好現在川崎市民博物館其實也正在舉辦我的展覽，在那裡展出的則是我早期比較大型的作品，與這裡的作品不同；這裡展出的是未曾刊登在攝影集、雜誌，也尚未出版的作品。身為這些照片的拍攝者，我自己也很久沒看到這些作品了，心中非常懷念。這次負責挑選照片、布置整個展場的大竹昭子先生，針對我的作品講了句評語，他認為這些照片看起來非常粗糙。說粗糙並不是指這些照片不好，即使我自己來看，

❖ 1 印樣：將底片和相紙密合，經曝光顯影處理而得印樣，是先洗出一張目錄出來看看拍攝效果之用。

也覺得這些照片看起來很粗糙，不過並非是我故意偷懶，才讓照片顯得模糊，但是若我用迫不得已來形容當時的情形，也有些言過其實。原因其實只是因為當時我一拍攝完成，就想要馬上看到結果，於是每次拍完後立即進行照片沖洗作業。

現在仔細看這些照片，發覺到這其實也直接表現出了當時我無法壓抑的心情。

從那時起，我就沒辦法用設定定時器或是試洗這些方式來沖洗照片，每次都是直接就正式沖洗。雖然在學校上暗房作業課時不會教這種方式，而我也不認為這就一定是對的方式，只是從年輕時候開始，我就是以這種充滿自我的風格來沖洗照片。也就是說，將剛拍完的底片直接帶進暗房，憑著一股幹勁沖洗照片。若從正統的攝影規範來看，這些以幹勁沖洗出來的照片，或許看來過於粗糙、隨便，然而我認為我當下的心情以及期望達到的攝影密度，都投射在這些照片上了。不按部就班以謹慎、仔細的方式進行，而是憑幹勁沖洗照片，像這樣一氣呵成的風格，從年輕時就已經落實了，即使過了幾十年，現在再回頭看照片同樣也看得出來。

我現在沖洗照片幾乎都不用印樣。有時為了製作一本書，會先拍攝五、六百卷底片，拍好後將底片放在一起，之後再利用一星期的時間，將這些底片一次全部顯影、依次沖洗出來。說實話，將底片長期放著真的不太好，但我總是用這種方式沖洗。

當然我並不是說這種方式就一定好，各位也不需要模仿，但是我認為對攝影師來說，針對自己拍攝的照片所採取的沖洗方式，其中也包含技術性的東西在內。以我的情況來說，我是依循生理反應，所以會延伸出粗糙、模糊的照片。只是並非所有的照片都是粗糙、模糊，當然也有經過我仔細考慮調整過的作品。對我來說，照片的拍攝現場、暗房的沖洗現場，儘管作業方式不同，但在作業上卻具有同等的重要性。特別是因為我拍攝的是黑白照片，暗房與攝影現場完全不同，是另一個現場。比方說在拍攝時，會有無數的發現與遭遇，在暗房的沖洗作業也是一樣，同樣也會出現不同的發現與遭遇。至今幾十年來，我不斷地拍攝黑白照片，也沖洗出無數照片，今後仍將以這種方式進行。

接下來就請自由提問。

──老師剛剛見到許久未見的早期作品，那麼早期的觀察與現在的觀察，有什麼不同呢？

我想這可以從很多方面來回答。每個人都會依據各自需求，產生各式各樣欲望的形式。當然我也是這樣的，從出生到現在，懷抱過各式各樣的欲望。我發現欲望的特

2003．9．19

質、欲望的方式，在年輕時候與現在都有些不同。年輕時候的欲望，無法直接牽引到現在，而現在也有屬於這個年紀才會有的思考方式與欲望。年輕的時候，欲望呈現的形式比較新鮮、生動，因而拍攝時也會循著極為鮮活的欲望進行作業，我想差別大概就是在這個地方吧。

年輕時，會追尋很多不同的東西，比方說會出現「攝影是什麼？」或是「拍攝照片的自己是什麼？」這樣的疑問。不管是對於攝影本身，還是對世間、社會，以及對人，都會產生疑問與質問，有時甚至到厭惡的地步。在某種程度上，可說是充滿著不安、不滿與疑惑。我還記得我年輕的時候，總是被這些事情團團包圍，有些變成了瓶頸，但也成為一種反彈力量，讓我自然而然地將重心轉向攝影。雖然並非每次都會直接連結到拍攝上，但是每次只要一拿起相機，心中就充滿各式各樣的挫折，相反的有時也會出現優越感，這些全都混雜在一起，直接發洩到拍攝對象身上。

我從早年拍攝「橫須賀」那個時期開始，就一貫地將街上、路上等外在環境，當作是自己攝影的場域。無數的街道、街上的人們、櫥窗、招牌等等任何一項東西，所有的事物渾然成為一股漩渦，泛濫於街頭、馬路上，而自己也是其中的一部份。我非常常喜歡混入其中進行拍攝，只有這個方向一直都沒變。有時拍到了好的照片，有時領

悟了一些事情，雖然這並非易事，但是外在的一切，就是我攝影的世界、社會，也是現場。曖昧、永無止境、無法測量的世界，與身為一個人的自己持續對話，以相機做為探測器，持續地對話下去。

—— 由自身欲望產生的所求，當初為什麼想要透過攝影這個媒介對外發表呢？比方說透過繪畫來發表，不也很好嗎？

當然是這樣。基本上只要是人，包括從事各種不同工作的人，多多少少都有想要展現自我的欲望，像是透過畫畫、拍電影、跳舞等。當然攝影也是一樣，我認為只要有想要「做什麼、表現什麼」的人，都有比別人強烈的表現欲望。

我也不例外，我大概是屬於自我表現欲強的人。雖然就字面上來說，好像不太好聽，但是我認為自我表現欲，在想要做某些事情時，是非常重要的關鍵詞。以我的情況來說，當初對攝影根本完全沒興趣，再加上因為我特別喜歡繪畫，所以還曾經想過以後大概會當畫家。

我十幾歲時在大阪，曾經唸過工藝高中的美工科，但是因為幾乎沒去上課，所以

唸了一半只好休學。之後因為喜歡畫圖，進入一家商業設計、也就是現在所謂的平面設計事務所擔任助理，因為工作關係學習到設計的相關知識，也因而連接到之後的工作。那大概是我十七歲左右的事。

像現在電腦已經非常普及了，但在當時那個還很不方便的時代，電腦排版並不普及，幾乎所有的事都是透過自己用手來繪製。我喜歡繪畫，也不討厭設計的工作，但是設計的世界，基本上幾乎所有的工作都是桌上作業，大概是因為當時我還年輕的關係，對於整日都在桌上工作感到非常的煩。

當時也就是一九五八、一九五九年左右，我離開任職的設計事務所，尚未變成專家就當起了自由設計師，那時候我大概才二十歲左右。而那時也是我很快地就從設計轉向攝影的時期。雖然現在有些設計師會自己拍攝照片，但這也是因為時代轉變才慢慢變得普遍。當時我因為從事的設計案件，有時需要請人幫忙攝影，所以就經常進出大阪的商業攝影工作室。在那間因為需求才經常進出的攝影工作室裡，有一位知名的攝影老師，也有許多攝影助手。對我來說，以往完全沒興趣、也一無所知的攝影世界，藉由工作的關係，就這樣飛進了我的生活。「啊！原來還有這種世界！」我就像是受到文化衝擊一樣。總之在我看來，攝影是非常快速、也非常像運動的世界。

就這樣，我產生「對桌上作業已經厭煩，好像應該到這邊來」的心情。我並不是因為喜歡攝影、也不是因為想要當攝影師，只是想要改變自己的環境、改變日常生活的場所，本來就只是這樣而已，但是沒想到就這樣跳入了這間攝影工作室。因而我進入了攝影的世界，經歷過一些事情後成為一位攝影師。

總而言之，我從旁觀察到的攝影世界，比設計的世界看起來更帥氣，也比較輕鬆愉快。至於那間攝影工作室，因為從事商業攝影，有時會拍攝時裝模特兒，當然也拍其他很多種類的照片，我就像是在看舞台表演一樣，由右邊一下子就擺動到左邊。總之，我只是因為想要改變眼前的生活，所以才會進入攝影的世界。至於想要當畫家的欲望，在進入攝影圈後就不知道跑到什麼地方去了。雖然我到現在還是很喜歡繪畫，但是除了攝影之外，對其他的事物幾乎沒什麼興趣。

心中產生「就是這裡」的心情。就像是盪鞦韆一樣，被華麗的氣氛深深吸引，也因而

—— 森山老師的照片，大部分的作品都是在「城市」這個場所拍攝，對森山老師來說，所謂的「城市」究竟是什麼呢？

的確，我以城市為背景的作品有很多，但是我也曾經有過連續好幾年到處搭卡車、坐在助手席上，沿著日本的國道拍攝的時期；在北海道也一住好幾個月，另外也曾前往東北等地拍攝，有過許多不同時期。所以，不能說所有的作品都跟城市有關。

我不是屬於那種會用「城市」這個用詞來思考攝影的類型。雖然說東京是城市、大阪也是城市，它們的確就是大都市沒錯，但是在我的意識裡，卻不是針對「城市」的某些東西來進行拍攝。對我來說，反而比較像是「都會」、「街頭」的感覺，像是在街角、小巷子裡等，以這種地方來與城市接觸。

雖然不管是用「街頭」還是「城市」的用詞都可以，但是城市的特徵是將所有人類的欲望集合成成巨大綜合體的地方，那裡不僅有著人類的欲望，還有許多各式各樣交錯的細節。城市是由街頭上的大馬路、街角、小巷子，與街頭外所有相關的東西所構成。那些東西渾然成一體，變成超大型攝影棚，那些東西的綜合體就稱之為「城市」，而對我來說，我喜歡它們勝過任何其他的東西。之前我提到過欲望，那裡就是我自己的欲望，以及欲望與那些事物交錯產生的鮮明世界。城市就是欲望體。比方說，新宿街頭在我看來，感覺上就像是集結所有欲望的攝影棚。因為與身體契合所以才會感到有趣。

雖然有時候也會出現想去北海道拍攝地平線或是天際線這樣的心情，但實際去拍了之後，心情只會變得更急躁而已。雖然我還是會繼續拍攝，但是有時反而會出現反效果，讓人變得更急躁、更慌亂，總之我比較偏好喧鬧的地方。所以手裡拿著相機時，我總是身在這些地方。這裡可是屬於我的領土呢，這種感覺一直存在著，我認為今後也會繼續下去吧。

有時感到懦弱時，會突然想拍植物、海或是山，但是那些東西對我來說，就像是謊言一樣。不管是新宿、澀谷、大阪，還是紐約、上海，像這樣渾然天成的渾沌，就像是熱呼呼的大腸火鍋一樣，強烈飄散著人的氣味。

在住商雜處的樓房、小巷子等地方吧。

——在城市裡，森山老師的視線比較不會放在高樓大廈、大橋樑之類的雄偉建築上，而是把焦點放

對。身體自然會帶領我前往一些像是聲色場所之類的地方，總之，就像是昆蟲或小動物的視線一樣。

2003.9.19

——人與人之間，一旦距離近了，不就會聞到體臭嗎。

是啊。不只是新宿、六本木、品川，還是台場，不管到哪裡都一樣，不管在什麼地方，都有屬於那個地方的欲望。都是存在著不同欲望的街頭。因為我是採取這樣的方式在觀看，所以才能拍攝到照片。但我並不是無視它們，只是我的細胞吵著想要的，不是像那樣有著雄偉高樓大廈的街道，或是裝模作樣的街道，而是像歌舞伎町、大久保、新宿黃金街，或是新宿二丁目這樣的地方，這些地方比較適合我。我很喜歡在裡面到處晃蕩。

但是有時稍微退一步來看，也會出現另一種觀點，那就是現在高樓大廈的街頭實際上變化並不大。我每次看著新宿的風景，都覺得像是在看舞台布景一樣。新宿看起來就像是劇中的某一個場景。夜晚的新宿，對面是高樓大廈，眼前則是人來人往的人潮，真的看起來就像是戲劇裡的世界一樣。巨大的油畫，以及電影裡的布景。若是以這樣的方式來看新宿，在大樓的街頭附近，也就感受不到那個有著人類氣味的冷漠世界。但是實際走在歌舞伎町裡，我卻感到七上八下、忐忑不安、焦躁難耐，但又很興奮。結果最後我還是又跑回到這些地方。所謂的都市是由各式各樣東西構成的混合體，

不是只要有人待的地方就叫做都市。當然要製作攝影集時，我會去各種地方拍攝，但是在拍攝新宿二丁目或是黃金街這些地方時，拍攝時會有不同的趣味，也會拍到喜歡的照片。

——在拍攝宇多田光時也有七上八下、興奮的心情嗎？

那次是為了工作。實際拍攝時，是假設宇多田光小姐和我是同伴，一起在新宿的小巷子裡散步，以街拍的形式拍攝照片。實際拍攝現場有保全人員在各方面戒護。還有，因為這是工作只有一次的拍攝機會，所以不能夠失敗。通常我只使用一台傻瓜相機拍攝，但是總覺得不放心，所以也把平常不太使用的 OLYMPUS OM1 的單眼相機帶去拍攝現場。但就是因為不常用，所以擔心要是拍不起來怎麼辦，拍攝前一天晚上，我還打開內蓋檢查，另外也測試一下快門速度與閃光燈是否協調。通常我是不會這麼做的。

我當時用的是 Agfa Scala 的黑白正片，在截稿前因為沒有太多時間，總之在顯影、沖洗出來之前都很擔心。出現什麼都好，只要有拍到影像就有辦法，就怕是相機出現

問題，完全沒拍到任何東西。雖然已經事前測試過，同時也用傻瓜相機拍攝，應該沒問題吧。但是因為不熟悉這份工作，不僅感到不安也很擔心。在高田馬場的沖相館，看到影像出來後，真的是鬆了一口氣。總之只要有拍到就有辦法，只要有拍到宇多田光小姐就好。

宇多田小姐不僅聰明，反應也快，真的是位非常迷人的女性。其實我在很久以前曾經幫《PLAYBOY 週刊》這本雜誌，拍過宇多田小姐的母親藤圭子女士，所以算是拍過母女兩代。當我拉近鏡頭拍特寫時，透過觀景窗看到宇多田小姐跟她母親長得真的很像，但是拿掉鏡頭再看時，又回到原來宇多田小姐的臉，這個部份很有趣。

當初一聽到有這份攝影工作時，我就說：「要不要在新宿拍攝？」製作人馬上回答：「想在新宿拍攝很困難，不僅人多，也有安全上的顧慮。」我回問：「那麼，要到哪裡去拍？」結果宇多田小姐說：「既然攝影師說要在新宿拍，那就在新宿拍呀。」結果最後還是決定在新宿進行拍攝。總之宇多田小姐是位有朝氣又懂得應變的人，所以拍攝工作進行得很愉快。三小時的拍攝工作完成後，她還對我說：「咦？已經結束了嗎？」

——比起拍攝藤圭子女士時，更自由攝影的感覺嗎？

在拍攝藤圭子女士時，我記得拍攝現場好像是在日本電視台，還是某個攝影棚裡，時間和場所都有限制。雖然拍攝宇多田小姐時也有某種的限制，但是因為一起在新宿街道上，邊散步邊拍攝，比較能夠拍到宇多田小姐直率的感覺，而且心情上也比拍攝藤圭子女士時候輕鬆。宇多田小姐還說出「我要加油，可不能輸給母親」的話，她真的是非常可愛。

——我想展覽用的照片，和攝影集要放的照片並不同，當變成攝影集時，有沒有感到失望的時候？

沒有「失望」過。因為我認為攝影集完成時，也就是印刷出來的瞬間，我的照片才首次變成真正的照片。因為製作攝影集，不是一個人的力量就可以完成，還會牽扯到企劃、設計、編輯等人的技術與心情。所以就算出來的東西，變成了別的東西，那也是因為過程中造成這樣的結果，所以不會感到失望，反而有一種等待重生的感覺。

攝影展，在美國常被稱為「秀」（show），正如文字所言，攝影展就是秀。更單

純來說就是雜耍，所以也有其中的樂趣。總之，在攝影展的空間裡，也就是展場空間中，該如何在人前展示自己的秀、對人們產生影響呢？就是像這樣的樂趣。

比方說音樂人也是一樣，有人喜歡辦演唱會，也有人偏好製作音樂專輯，每個人的想法不同。若是問我偏好哪邊，與其辦演唱會，我會選擇做專輯這邊。所謂選擇做專輯的意思，就是製作攝影集，我比較喜歡這種與自己拍攝的照片相處的方式。比方說花一、兩年拍攝，然後製作一本攝影集的方式。對我來說，這種方式能夠與照片有最直接的關聯。雖然有時候也會應別人的邀請、或是突然自己想要舉辦攝影展，但若將兩方拿來比較，我主要的、定期的工作，都是朝著下一本攝影集前進。

雖然這只是其中一個例子，像現在我的工作室在池袋，以前工作室還在四谷三丁目的時候，剛搬到那裡時，我馬上就買了一台傻瓜相機，立即開始拍攝四谷周遭。這是我一直以來的習慣，只要改變工作場所，手邊使用的相機也會跟著改變，然後不斷進行拍攝後，不知不覺地會以工作場所為中心，慢慢地往周圍移動，就是不斷畫著更大的圓圈，自然而然地擴張攝影領土。經過一年、一年半時間，接著又會開始想要製作一本攝影集，然後這時剛好又有人來問我：「要不要來做一本書？」就是這樣的方式。我在工作場所周遭到處晃蕩，一直不停晃蕩的期間，也慢慢開拓、找尋我喜歡的模式。

27

場所。

所以說，我並不是一開頭就想要出版攝影集，或是一開始就想好主題，只是在每天的拍攝中，由照片變成了攝影集，同時也順道出現了各式各樣的影像。接著繼續拍攝下去，影像也跟著改變。就是以這樣的方式，朝著製作一本書的形式，慢慢發掘攝影集的形式與影像。然後到了某個時期，到了該做一本書的時候，就實際進入製作的程序。之後，再將已經拍好的照片，依序沖洗出來，影像又跟著改變。也就是說，書的影像就像是活的生物一樣，一直在改變中。在過程中，不同的人加入來完成一本書。

這種製作方式，就是我攝影的基本形式。

—— 前陣子，老師將以前拍攝紐約的照片製作成攝影集，這又是為什麼呢？

去年，紐約某個經營攝影藝廊及出版的人，突然提出想將我在一九七一年拍攝的「紐約」製作成一本書。但是因為已經是很久以前的事了，我幾乎忘了那些照片，也沒想過要出版，底片也一直沉睡在那裡。只是那位紐約的藝廊老闆非常熱情，於是最後決定在紐約舉辦攝影展，同時製作攝影集。因為拍攝是一九七一年的事，經過三十

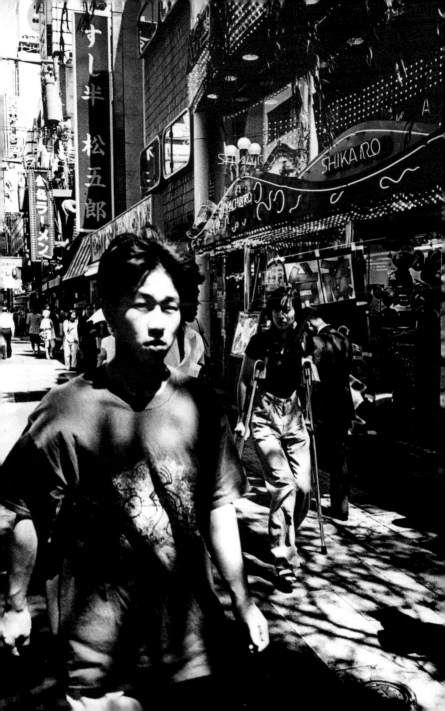

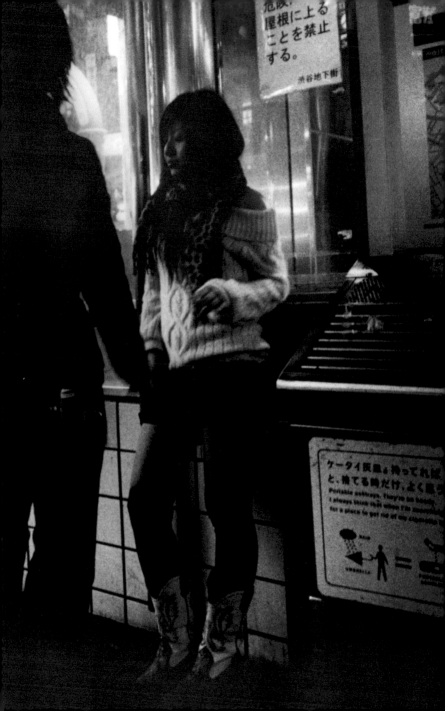

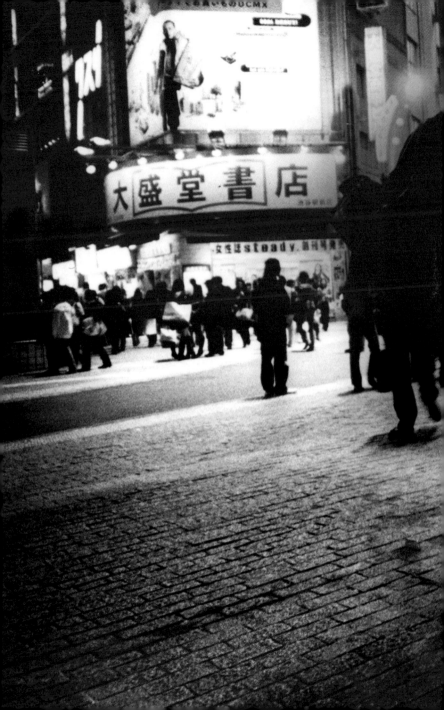

年後再沖洗照片，對我來說，就像是沖洗新的照片一樣。沖洗出來後，雖然我記得我曾經拍過這些照片，但感覺卻好像是新的照片一樣。

那本書中的照片，是我跟橫尾忠則 ❖2 先生一起去紐約時，利用一個月的時間，隨意在曼哈頓拍攝出來的作品。拍完之後，我自己手工做了一本《Another Country in New York》，本來以為那時候就已經算是結束了，但是沒想到紐約的朋友卻在這時提出請求而且這麼重視我的照片，我覺得非常高興。但是真的是因為我已經忘記這些照片了，看著沖洗出來的照片，發現原來我還拍到某些場景，感覺相當愉快。

攝影真的是非常有趣，剛拍攝完成的東西當然看起來很新鮮，但是時間跟照片的關係卻是相對的。比方說，儘管相隔三十年的歲月，還是有可能回到現在這個時間點，雖然拍攝的是三十年前的世界，但是卻因展示密碼不同而有所改變。所以這次的《'71—NY》也將依據紐約那邊作業的人，產生出新的密碼，變成一本重生的書。鮮活的紐約，也就是三十年前我三十多歲時對紐約的記憶本身，也是為什麼我想要將照

❖ **2 橫尾忠則（1936-）**：日本最具國際知名度的平面設計師、藝術家之一。自陳創作深受導演黑澤明及作家三島由紀夫的影響。六○年代晚期，因其作品反映當時的流行文化，被稱為是日本的安迪‧沃荷。

37

片製作成攝影集的原因。照片這個媒介，以某種意義來說，擁有可以重複再生、不可思議的裝置。總之，我不僅僅對過去的照片感到懷念，也由於照片是這麼強烈的媒介，紐約的照片能夠重生回到現在，我真的覺得很棒。

——看了攝影作品之後，我覺得好像有點像大雜燴的感覺。

沒錯。紐約是以曼哈頓為中心的巨型混合都市，與新宿不同，擁有不同的街道體質。雖然紐約看起來很帥氣，但是新宿也有截然不同的帥氣。

——我想要請教老師，拍攝完成的作品，有沒有事先設定希望來看的是怎樣的人呢？或是說想將作品拿給誰看呢？還有因為出版攝影集之後，就會有很多人看到，有沒有事先設想該怎麼推出攝影集？

要是說我完全沒有這種心情，感覺好像在騙人似的，但是我真的沒有具體設定這種事。簡單來說，我只希望盡可能有更多的人看到我的作品。

——那麼，在拍攝時，也沒有想著某個人，或是考慮到周遭的人，真的完全只拍自己想拍的東西嗎？

這是當然的。雖然這只是我個人的感覺，但是對我來說，最好的評論家不是那些所謂的攝影評論家，而是我自己認為極為優秀的幾位編輯。我一直都是這麼想，當然這只是我個人的想法。

所以我希望讓這幾個人看我的攝影，也希望他們看了之後，能對我說些評語。

但是實際上，我不希望他們在我面前做這件事，或馬上直接就聽到評論。真的只有幾位而已，我希望這些人在看了照片後，之後見面一起喝酒時，突然聊起這件事，針對他們用什麼方式看攝影集，還有對於現在的我，他們怎麼看待我拍攝的照片。但是當然我不是針對這些人出版攝影集，我最終的目的，還是希望讓更多人看到我的作品。但是對於這些人，我就算希望他們能以什麼樣的方式來看照片也無可奈何，不用說，每個人的看法不同，一定有人覺得很無聊，但或許也有人覺得很有趣。極端來說，就是我自己擅自拍攝我想拍攝的東西，擅自製作攝影集，接著就請各位依據個人意願來看，就只是這樣。

39

——我知道了，謝謝您。

我算是蠻自信、自負、又自傲的人，不管做什麼事都單純地相信自己。我覺得這樣比較好，要是在意別人，到處問別人有沒有意見，那就沒完沒了了。

——有這麼多的年輕支持者，森山老師您自己怎麼看待這件事？

有支持我嗎？

——有。

能夠支持我這位歐吉桑，我當然感到很高興。雖然這樣說好像有點失禮，但是歐吉桑的攝影迷如果只看到過去的我，所以當看到我現在的照片，就對我說「好像過去的作品比較好」的話，我會感到很困擾。若是對現在年輕人來說，能夠感受到些什麼、或是覺得有趣的話，我就只是單純覺得很高興。而且我也不知道到底真的有多少支持

者，要是因此而自滿的話，可就變成跟笨蛋一樣呢。

──我的提問跟剛剛的問題或許有些矛盾，老實說我真的看不懂老師的照片。很粗野，要是用一句話來形容就是很髒。老師看世界的方式是用攝影來表現，但只能用這種形式嗎？

我覺得還好。

嗯，或許是吧。就像我前面說的，的確當時的照片在第一次看時會覺得粗糙，這點我也承認，但我卻不認為這就是不對。因為我是憑著一股氣勢努力沖洗照片，所以沖洗得很漂亮。但是這牽涉到我與照片相處的模式，還有我攝影時的街頭現場、還有關於相機的相關事項等等，也就是說，將現場的衝擊直接帶進暗房，自然而然會產生出這種粗粒子的調性。

要是有人要求我好好處理，我就會好好沖洗照片。因為我在細江英公老師那裡擔任過三年暗房工作。這可不是開玩笑的，不管想要多少，我都能沖洗得很漂亮。但是我也曾經有幾次故意嘗試沖洗出好看的照片，結果反而打壞了我的心情，因為根本不符合我當時的心境。比方說，如果我用二號紙沖洗出華麗高雅的質感，照片就會看起來很漂亮。但是結果最後我還是順著自己的情緒，採用硬調的四號紙完成照片。這是

我的準則。每個人都有屬於自己的標準。所以現在這裡展出的照片，是當時我的標準，如果你覺得看起來很髒，那是你的看法，我覺得沒什麼不好。

嗯，或許有點畫蛇添足了，基本上我覺得人或這世上，沒有美麗的東西。還有一點，為什麼照片非得漂亮不可呢？當然有人喜歡拍攝女性、花朵、風景等美麗的照片，那沒什麼不好，只是我不打算以這種方式與攝影相處。

我自己也覺得我是個不知道在想什麼的男人，我真的是這麼想。從很久以前開始，我就是這麼想。我總是認為由許多人混合在一起的世界，絕非是漂亮的東西。我沖洗出來的照片，就是屬於我的體質。要是讓我說的話，就是在興奮感之中沖洗出來的好看照片。

好看或是髒污，是相對的東西。無法簡單區分好看的世界、髒污的世界，因為無論在何時，兩方都混在一起了。正因為如此，人類的世界才有趣，有時好像是受騙了一樣，突然覺得這個世界很美麗，這時才能體會到那種感覺。

——森山老師的攝影，整體來說街頭照片比較多，其中「胎兒」的照片是怎麼樣的概念呢？感覺上是很不尋常的作品，這些照片的拍攝背景是什麼呢？

2003．9．19

針對那些照片，我自己也不太明白為什麼會拍那些東西。我擔任細江英公老師的助手整整三年，圓滿辭職。雖然細江老師現在還是很有名，但在當時他可是年輕人心目中的明星。廣告、報刊社論、週刊、俱樂部的雜誌……到處都是老師的作品，還有有名的《薔薇刑》作品，他每天都在忙這些事情，因為我是老師的助手，所以每天都在拼命。像這樣忙碌的助手生活很有趣，所以一直持續著。隨時都有各式各樣的工作，非常愉快。我結束了三年助手生涯，直接變成自由攝影師，但是手邊卻沒有任何一項工作。雖然我在辭掉工作前就早有覺悟，但沒想到實際上真的是一個工作都沒有。我以為擔任細江老師的助手三年，辭掉之後總會有些工作進來，沒想到我的想法實在過於天真。

老師也注意到這件事，所以才會問我要不要接《朝日藝能》週刊的工作。像這樣的狀況，每天一個人到處亂晃也不是辦法。但是該拍什麼好呢，我心中沒有任何想法。但是不開始拍攝，就沒辦法開始自由攝影師的生活。那麼該以什麼為主體、該怎麼辦才好呢，我完全不知道。所以跟現在的年輕人相比，年輕時候的我，起步實在過晚。因為一直以來擔任助手，工作都很忙，完全沒有想過自己接下來該怎麼辦，真的不知該如何是好。

但是因為很閒，總得拍些什麼才行。這時不知道為什麼，腦中突然浮現「胎兒」。對當時的我來說，並沒有特別意識到拍攝胎兒是一種表現的主題。因為從小時候開始，我就對胎兒很感興趣，只是突然浮現出來，其實真的是剛好而已。

胎兒的攝影，或許可以說是我身為攝影師，最早期拍攝的作品。開始拍攝後，順著拍攝時的感覺，呈現想要表現的東西。但是若以拍攝對象、主題、方法來說，僅此一次。總之，那個時期的我，恨不得早點拿著相機跑到街上拍攝。若是以這個角度來看，或許就像你說的一樣，我也認為胎兒的照片，在我的作品中是屬於來自別處、不尋常的作品。某日，我突然熱衷地想拍攝胎兒，真的只是這樣。

今年秋天，在巴黎卡地亞當代藝術基金會舉辦展覽，在很大的牆面上，採取排列胎兒影像的形式，包含個展整體的象徵，我都是以「胎兒」作為基調展示。我幾十年來，都在拍攝城市、街頭的照片，但是開始街拍之前，卻先拍攝胎兒，我想這或許是有什麼啟示吧。之後拍攝到街頭馬路上的無數人們，或許可以說胎兒就像是原型一樣的東西。嗯，胎兒的照片就是這樣的照片。

—— 我認為森山老師的照片很獨特，當您在面對拍攝對象時，腦中是否已先設定好影像？還是您是

用完全不同的方式接近拍攝對象？

嗯，應該說兩種都有。要是說我在拍攝時完全沒有事先想像畫面，那是騙人的。

但是我拍照時，情形比較不一樣的是，拍攝街上擦身而過的人們，有時是依據直覺、沒有透過觀景窗觀看，直接就按下快門，很多時候都是像這種情形。這些時候我大多依據皮膚反應來拍攝，就算我事先想好畫面也沒有意義。但是通常這樣子拍攝出來的畫面，跟我直接感受到的影像很雷同。不過當我在拍某個東西或是街景特寫時，當然還是會透過觀景窗拍攝。這種時候，當然就很容易想見沖洗出來的照片會是如何。

只是就像我先前所說的一樣，對我來說，拍攝現場與沖洗現場當然是完全不同的世界。將拍攝時的影像直接帶到沖洗現場，然後將一模一樣的影像沖洗出來，這種情形幾乎可以說不曾發生過。應該是說，我已經忘記了影像。在街上不停地拍攝，拍到的影像就這麼一直過去，所以在沖洗照片時才會有新的發現。就算有時候已經事先決定要怎麼處理這張照片，但是在沖洗時如果突然在意起旁邊其他照片，這時就會先去處理那些照片。總之，跟實際在路上時，往右走、往左走的感覺很類似，可以說沖洗照片是另一種現場。從這層意義來說，是屬於非常流動的感覺，完全沒有固定形式。

比方說，將拍攝時的影像直接沖洗出來，雖然這樣也沒什麼不好，但是就會變得很無聊。突然出現預想外的影像，而且沖洗時感覺良好，這種方式更令人開心。因為對我來說，要是預先想好畫面，再依照計畫將照片放大，一點也不有趣，所以我不會這麼做。

——前面提到新宿黃金街這個地方，我本身也到過那裡，那裡實際的景象，看起來就很像是迪士尼樂園。但對我來說，這樣的感覺是這幾年的事，以前也是這樣嗎？

在那裡，存在著戰後忙亂的工業感，看起來很像是電影場景，所以我覺得很有趣。之前我不是把新宿的印象，比喻成戲劇的布景一樣嗎？黃金街正是這種感覺。或許該說就像是某種謊言，我很喜歡這種感覺。與現在不同，有種超現實的感覺。你覺得這樣的照片比較好？

——對，沒錯。

你常常去那邊喝酒嗎？

——嗯，偶而會去。

我自己常去那些地方喝酒，我沒有辦法在裝模作樣的地方喝酒。所以還是覺得像新宿二丁目這種很像謊言又廉價感的地方比較好。

——問一個比較抽象的問題，在現在這個不按牌理出牌的時代，讓人完全摸不著頭緒，在這個時代，森山大道可以做什麼？

我不會想這種事。不僅是現在，不管在哪個時代都是一樣。我認為這樣有好有壞，所以才有趣。假設我們生活在所有事情都很清楚的時代或世界，不是很無聊嗎？雖然不可能有這種事。所以我不管身在哪個時代或社會，都不會特別去思考可以做什麼。特別是像我這種只想拍自己有興趣的照片的歐吉桑。皺起眉頭來看時代，這樣可是不行的喔。我認為不管身在哪個時代，都會讓人不知如何是好。但是我知道身為一個攝

47

影師該做的事，就是每天拍照。而且也只有這件事。在這方面我非常地單純。雖然世界不會因為我在攝影而有所改變，但是如果我不持續拍照的話，我會連我自己都看不到了。只是至少，我能做的就是將與我相關的時間片段複製下來。

——不會因為外面的影響，而有所改變嗎？以同樣的標準，今後也將這麼持續下去嗎？

不，想要抱持相同的標準很難。因為外在世界總是持續流動著，換句話說，就是活的東西。所以就算我要照我的方式改變，或者是我想去改變也沒辦法，身為攝影師，特別是像我這種街拍攝影師經常在變，因為總是面對著變化中的漩渦，這是現實，所以就算在街上緬懷過去，或是將自己的美學加諸在這個時代之上也沒有用。街上是既現實又實際的地方。所以就算我不想改變，拍攝的東西卻已經變化，這也是沒辦法的事。也因此我只能繼續下去。

——現在有沒有想要的什麼東西？

　　　　　　　　　　2003.9.19

想要的東西？！我的欲望很強，很多東西都想要。

——比方說什麼呢？

這個也想要、那個也想要，都想要。如果是跟攝影相關的東西，比方說在《挑釁》（Provoke）時代，我就經常開玩笑地說我想要「肉眼相機」，也就是眼睛看到的所有東西，全部都能照下來的記憶體。

——森山老師年輕時拍的照片，對我有很大的衝擊，我也很喜歡這些照片。

啊、是這樣嗎！謝謝。

——我覺得很有氣勢，而您到如今也還存有那種氣勢。

雖然你覺得這樣很有氣勢，這讓我感到很高興。只是，我想你也是拍照的人，如

49

果受到這樣的激勵，想不繼續下去都不行。這也讓我想要激勵你努力拍照，不管拍些什麼都好，總之開始就對了。我想我的照片跟你自己拍的照片之間，因為有著某種密碼連結的關係，所以你才會這麼說。

——森山老師在政治層面和社會上都受到很高的評價，這些要素會不會無意識地影響到老師拍攝的東西？還是說您根本不去意識這些東西。

不管怎麼說，我不會用照片來形容社會、人類、政治等這些主題。因為只要設定主題，就會被主題綑綁，我不喜歡這樣。有很多人會依據主題來拍攝或是思考照片，我覺得沒什麼不好。因為不同的人有不同的想法。但是因為我認為街道是將所有要素混合在一起、無數的主題樂園，不需要刻意設定主題。我認為要是事先訂了主題，照片的可能性就變得稀薄了。而且我也不相信那些照片的有效性。

比方說，我常說按下快門時是非常生理、很動物性的拍攝方式。雖然用文字說明就是像這樣的感覺，但是實際上，想要在無意識下拍攝是不可能的事情。想要按下快門，在那個瞬間，必定會介入各式各樣的要素及意識。雖然拍攝的動作是很肉體的反

應，但是瞬間與瞬間的反應之間，與個人的記憶、認識，以及生活的型態有關。儘管是動物性的反應，意識也早已介入於其中。

只是以我的個性來說，我不會去想照片有什麼意義。所以不管是意識也好，還是意義也好，對我來說，照片的重要性在別的地方。

——比方說是在什麼方面呢？所謂好的意義，就像是人在走路，這樣就可以嗎？

嗯，沒錯。不好不壞，我認為就是這樣。有各式各樣的攝影家，也有不同的意識型態與美學，將它們全部包括在一起，就是照片。

只是如果是在製作攝影集的話，我的思考就會比較嚴厲。拍攝下來、一張一張的照片都是外界片段的複寫，或許也可以說像我這樣的攝影師，就是日日夜夜將無數的外界複製、收集起來。然後將收集起來的片段，以製作一本攝影集的方式，將至今解體的影像，依循個人的意識與意志，首度嘗試將它們收錄在一起。這時因為現今的自己反映、投射在上面，產生了另一張照片，而一個世界也慢慢地顯現。

——老師的血型是什麼？

猜猜看。

——B型。

很可惜，我是A型。但是不知為什麼猜我是B型，我卻有點高興呢。但是很可惜，我是A型。不過會被問到血型，也表示時間已經到了。我希望下次也能像這次一樣，由各位提出問題，讓對話繼續。最後請各位一定要記得拍照，真的絕對要盡量多拍一些照片。因為沒有量，哪來的質，這是我唯一的訊息。謝謝各位。

2003.9.19

2003.10.17

——森山老師每天是怎麼過的？怎麼賺錢過活呢？

我從以前開始就沒有什麼工作，雖然偶而接雜誌的工作，但是不多。基本上所謂的「專業攝影師」都是在接到工作後，再展現身為專家的工作手腕來過活，但是我卻不是這樣。那麼，到底我在做什麼呢？基本上就是到處閒逛，拍我想拍的東西。因為我手邊要是有工作的話，我就會變得很僵硬，很想離開，所以大部份的時間都是在拍自己想拍的照片。因為平常生活都是在做這些事，所以突然有工作進來，就會變得很緊張很想要逃避。而且對方也會看到我的這種反應，所以不太有工作進來。

那麼我到底在做什麼呢？我總是把傻瓜相機放在褲子後面的口袋，在街上到處晃蕩，這就是我攝影生活的模式。與其說是模式，或許該說是我攝影的全部。我之前也說過，我沒有抱持什麼明確的主題，比方說著重在社會問題，或是到國外拍攝紀實照等，我不是這種類型的攝影師。我的日常生活就是到處拍攝身處的周遭，幾十年來真的就只是這樣。偶而有工作進來，當然也會稍微設定一下主題，但是極為稀少。更何況我想要到處晃蕩，在外面晃的時候，是我最喜歡的時光。

嗯，大概就像是用相機來寫日記。雖然我也有繪畫日記，但也就像是攝影日記一

62
2003．10．17

樣。不過關心這個世界到底好不好、會特別花錢買別人的攝影日記的人畢竟不多，所以我總是沒錢。遺憾的是，雖然表面上看起來專業，但實際上卻比較接近業餘老手。

最近在國外多多少少賣出了一些照片，所以生活還算過得去。至於雜誌的工作，因為不常有，所以也沒有多少稿費，無法靠這個過活。但是如果數量多一點的話，大概就沒問題吧，可是因為我不太想做，所以工作也不多。

所以平常就是拍自己想拍的照片，過了一年或兩年，就像剛剛說的一樣，拍攝自己日常生活周遭，也就是攝影日記，然後再編輯成一本書。只要出版，多少都有版稅進來，可是我的攝影集不多，結果也沒多少錢。所以十幾年來都很窮。不過這樣說來，只要持續做很多事的話，就能付工作室的房租、買底片……船到橋頭自然直。嗯，這大概就是「持續就是力量」吧。

——過去您曾在日本及國外到處旅行拍照，現在不需要這樣了嗎？

這可以分成兩種感覺，一個是實際的旅行。我基本上都是採取自由意志拍攝我想拍的照片，然後再連結照片的軌跡，製作攝影集，大多都是拍攝日本。我認為紐約的

照片就交給紐約的攝影家、巴黎的照片就交給巴黎的攝影家，像這樣的方式，是我思考的原則。所以在心情上也是一樣，像是日本或東京就交給我們。從以前開始我就是這麼想。

偶而去到了國外，因為是攝影師，當然就會帶一台相機出門；到了國外之後，就是觀光客的心情或視線，我還是會到街上到處拍攝。累積到某些數量，若是剛好有人問我要不要出攝影集的話，我就會出版紐約的攝影集或是巴黎的攝影集。但是這些都是結果，我並非從一開始就想拍紐約、出版紐約的攝影集。所以基本上我都是決定來拍攝日本、出版日本的攝影集。

年輕的時候，因為受到美國作家傑克·凱魯亞克（Jack Kerouac）寫的小說《在路上》觸發，坐在車子的助手席上，沿著日本國道到處拍攝，為了想要製作攝影集，我可是跑了日本很多地方。此外，也在北海道租住短期公寓，拍攝了幾個月。這些不算是所謂的旅行，只是從這裡朝其他場所前進，而手上拿著相機而已。像是在探尋些什麼的感覺。

只是到了九〇年代，自然而然對都市產生興趣，比之前提到的地方更感興趣。比方說來回大阪一年，拍攝大阪、出版大阪的攝影集，那是由 Hysteric Glamour 出版社

出的書。之後在 Hysteric Glamour 又出版了兩本書，那兩本都是拍東京。而之前我也出版了《新宿》。總之最近壓倒性地偏向拍攝城市或是大都會。因為我很在意都市裡可以看見的渾沌，所以我在探求攝影方向時，自然而然將大都市當作對象。

還有一個，就是在自己房間的旅行。當然這與真正的「旅行」不同，也就是所謂的內心旅行。也就是「心中之旅」、「自我之旅」。所以就算沒有實際到過現場，心中的旅行比飛機上的旅行更有趣。只要透過想像，不管想到哪裡去，都能飛過去，非常愉快，有時也可以打發時間，只是空想的旅行有時會有點苦悶。

此外，當我走出工作場所一步，感覺從那時候開始，一整天都是旅行。或許你會認為，每天在東京到處亂晃怎麼會算是旅行呢。不過就算是這樣，每天看到的風景、每天經過的場所，只要我手上有相機的話，那就是旅行的感覺。就算是日常生活、只是平常很習慣的地方，只要手上有相機就會變得很新鮮，而那天對我來說就是一場旅行。當然這只是感覺上。但是只要這麼想，那天的輪廓就出現了。所以有實際的旅行與心中日常生活的旅行。而且我不管是去國外，還是到其他地方，我總是只對以我為中心的周遭有興趣。

——森山老師每天在街上拍攝，都是帶著有意識的情緒在拍攝嗎？有沒有覺得「厭煩」的時候？心情不好時也會出門拍照嗎？

當然跟當天的情緒與身體狀況有關。畢竟人無法像機器一樣，有時候走在街上會覺得步伐不順。但有時候經過一段時間之後，步伐反而變得輕快，如此一來，自然而然就進入攝影心情。常常會有這種情形。至於出現今天真的不想拍照的心情，可說非常少。但畢竟我也是人，像這種時候，我就會閒呆在家裡，讀讀書、看看電視，或是喝點酒，做一些很普通的事。

只是我自己也覺得不可思議，沒有帶相機出門、走在路上時，我真的就會心不在焉，也不會到處亂看。總之真的是像發呆一樣地走著。有時跟某個人一起走在路上，對方跟我說：「你看到那個沒？」但是我回說什麼也沒看到。這時對方就會說：「你不是攝影師嗎？怎麼會都沒在注意呢！」

不知道是不是跟攝影師的本性有關，我只要手中拿起相機，這樣說可能有點誇張，但是整個身體就像是變了樣。這時不管是眼睛，還是步伐，都會變成某種欲望體。也就是說，拍攝的細胞正在支配著身體。身體隨著拍攝的街道，變得越來越激動，感

2003．10．17

覺就像是電池一點一點地充電一樣。

每當進入這種狀態，不管走到哪個街角，或是巷子裡，所有的東西都會同時進到眼裡，不管看到什麼，全都拍下來，一直不停地拍攝。但是實際上就算我這麼做，還是會漏掉一些鏡頭呢。總之，自己是在充電完成的狀態下，身體混入人群中的感覺，是一種快感的錯覺，就像是一種自我暗示。在這種狀態下，身體混入人群中的感覺，是一種快感，這種感覺很有趣，不管是街拍還是一般攝影。

總之，只要手中握有相機，就覺得可以看見所有的東西。嗯，應該說集中在正在看的東西上，就算實際上漏看了許多東西。這種時候就會用掉很多底片，順著好心情不斷地拍攝。至於心情無法有激動感受的日子裡，就會跑到某個地方喝咖啡，或是一個人在工作的地方晃來晃去，到了傍晚再去新宿黃金街喝酒。到了黃金街，不是都會一連去好幾間喝酒嗎，有時一走到外面又開始想拍照。這時我就像是被燈吸引過去的蟲一樣，在歌舞伎町的霓虹街上到處晃蕩拍攝。就算有時一整天都不想拍照，只要喝了點酒，就會改變心情，又開始拍攝夜晚的街角或是巷子。總之，只要今天有拍到照片，就覺得很高興，然後跟自己說，我可不是沒事做喔。嗯，我每天大概就像是這種狀態。

——按下快門的瞬間，是您在看那個方向，還是說對面有什麼東西過來的感覺？

以我的感覺來說，應該說兩種都有。所謂街頭攝影，必然是由偶然構成的，也可以說偶然招來必然。硬要說偏向哪一邊的話，從對方過來的感覺比較強烈。就像我剛剛說的一樣，我的身體就好像正在充電一樣，身體的某處變成了雷達，也因為雷達化了，所以可以看見很多東西。所謂看見很多東西，就是指從外在環境飛來各式各樣的東西。總之，只要自己變成雷達攝影，不管是看見，還是被看見，拍攝還是被拍攝，在街頭時，所有的關係都會變成相對的，所以不管是眼睛、意志，還是全身細胞都一樣。像這種時候，只能將它們一個接著一個捕獲、拍攝下來。

我平常使用的相機是 RICOH GR21 的廣角傻瓜相機。有時候我的直覺會感受到很多像是動物性的某種東西，大家應該也是一樣吧。就算沒有事先設想或是不曾預期的事，就在一瞬間突然感應到。這時我就會將相機朝向那邊，不透過觀景窗拍攝。因為 GR21 是相當廣角的鏡頭，所以幾乎可以拍到所有東西。相對於必然，我反而期待一瞬間感應到的偶然。飄散在街頭的必然與偶然，射進我心中的某個必然與偶然。當然有時我也會透過觀景窗等待拍攝時刻到來，像是不會動的東西、海報、招牌，或是路

2003．10．17

旁的東西，我就會仔細觀察之後才進行拍攝。而當我感受到某些東西時，就會直接反應、不透過觀景窗拍攝。當我在街拍時，這兩種攝影方式是混在一起的。

——最近在課堂上讀到了約翰·查可夫斯基（John Szarkowski）[1] 寫的《鏡與窗》（Mirrors and Windows: American Photography since 1960, 1984）這本書。簡單來說，內容是關於拍照是拍攝自己的鏡子，或是看見外界的窗子，針對這個理論，您有什麼想法？您認為是哪一邊呢？

我讀過約翰·查可夫斯基寫的《鏡與窗》，覺得很有趣也很認同。只是不管是「鏡子派」、「窗子派」還是其他的說法，我想都沒錯。拍照不只是拍攝自己，也會拍到拍攝自己的世界，因為也會拍攝到想要拍攝世界的自己，姑且不論思考方面的問題，我認為兩者都對。不管拍攝什麼照片，就算只是一瞬間構圖起來的東西，也一定會拍攝到自己。我瞭解查可夫斯基的分析，也覺得是這樣沒錯。

❖ 1 約翰·查可夫斯基（John Szarkowski, 1925-2007）：藝術史學家、攝影家與評論家，長期擔任紐約 MoMA 攝影總監。

不過我反倒認為與其說是《鏡與窗》，還不如說是《鏡或窗》。不管拍攝怎樣的外界，或是抱著政治或社會因素拍攝這個世界，一定會依據個人觀念或美學所拍攝的作品，世界也相對地混入其中。不管是什麼照片，一定都有個人在裡面。雖然與查可夫斯基所說的「映射自己的鏡子」有些不同。要是不屬於兩方，不就不好玩了。

比方說有些照片稱之為紀實攝影，也就是缺少個人觀點、聲音與身體的照片，只是作為報導的工具而已。但是比如羅伯‧卡帕（Robert Capa）❖2 的照片，對我來說，就像是在看拍攝戰場的「我」一樣。實際上他到條件嚴苛的戰場，嚴肅地與戰爭相處，在那裡，也包含了羅伯‧卡帕這個與戰爭相處的個人。正因為如此，蘊涵人的魅力的這個人，他所拍攝的戰場才會令我們感到刻骨銘心。就算相機是複製的機器，因為在照片裡加入了會生氣、會感傷的個人，也因而出現了兩種含義與多重性。嗯，這或許是我個人隨意的解釋也說不定。你怎麼想呢？

❖2 羅伯‧卡帕（Robert Capa, 1913-1954）：匈牙利裔美籍攝影記者，二十世紀最著名戰地攝影記者之一。

——我也認為是兩方。

約翰‧查可夫斯基提出的理論，作為攝影論來說非常優秀，但對於真正的攝影師來說，在拍攝時具有兩種、兩方的意義。不管是拍攝戰場，還是拍攝街道都是一樣。就算是以作者不明的照片為原則或是前提，根本上還是有一個「我」介入其中。攝影就是這樣，既柔軟又強硬的關係。

——在街頭拍攝照片時，有沒有遇到什麼糾紛？

因為人對於相機總是會感到些「什麼」，也就是拍攝、被拍攝之間，一種相對、原始的警戒心。在街上隨意拿起相機按下快門，人們瞬間出現動物性反應的反感，就算我是在無意的情況下拍攝也是一樣。因為我也身在人群中，所以馬上就可以感受到。只要將相機對著人，大家很快地都會撇開臉。相機、照片與人們的關係真的很不可思議。從照片誕生以來，就出現想被拍，以及不想被拍的相反情形。在新宿拍攝時，多多少少都會碰到一些困難。我在年輕時，拍攝過越戰時期的橫須賀、新宿與池袋，那

71

些地方與到鄉下拍攝風景時完全不同，常常會跟很多事情扯上關係。常常都感受到人們的抱怨或是反感。實際上在新宿及池袋拍攝時也發生過一些事。但是漸漸地我也變得狡猾，也學會一些技巧，會利用不看觀景窗的方式、有點像偷拍一樣的方式進行拍攝。

最近就沒有遇到比較大的問題。

以前在池袋、新宿有拍攝裸體的攝影棚，也是以前色情行業的一種。只要去到這些地方，一拍照就會被追、相機被拿走，或是被踢等，曾經發生過很多事。但是就算遇到這些事，每次都感到害怕的話，那就無法繼續拍照了，所以我還是會想辦法再繼續拍攝。儘管實際上我覺得害怕，但是真正的麻煩是，一旦底片被拿走，那麼我一天的拍攝就會變得毫無進展。

之前出的攝影集《新宿》，在拍攝時就曾發生過這些事。曾經出現過一種情形，我不是會將傻瓜相機放在褲子的口袋裡嗎，有時突然想拍照，拿出來時因為碰到閃光燈設定，在不能出現閃光燈的地方，卻突然出現閃光，我馬上就被眼前歌舞伎町的警察帶走。嗯，真的發生過很多事。對某些人來說，不能被拍到的東西我會盡量不拍，更何況我也不是真的那麼想拍那些東西。但是對於街拍攝影師來說，有時眼前會出現讓人燃起熱情的景象，這時就不得不拍攝下來。就像是眼前有一座山，無法撇開眼睛

　　　　　　　　　　　2003．10．17

不去看，因為要撇開的話，就無法街拍了。

以前被追趕時，我會馬上逃跑，我逃跑時算是腳程快的。之前有一次在正午時刻，因為裸體攝影棚的人正在追我，當時新宿二丁目剛好在進行道路工程，工程人員聽到裸體攝影棚的入口中喊著，他們以為我大概是偷了什麼東西所以才會被追，所以反而幫那些追我的人捉住我。結果不僅底片被拿走，我也被揍了一頓，真的很慘。三十歲以前，我還會騙人說我是「學生」，現在也無法騙人說我是學生了。以前只要說我是「學生」，或是我在做學校的「功課」，大概都會沒事。

因為各位真的都是學生，要是在街上遇到糾紛時，只要說是「學生」，或是做「功課」，只要你遇到的不是很壞的人，大概都會沒事，所以希望各位盡量走進人群拍攝照片。

——老師對於相機、底片或是相紙等工具，有沒有什麼堅持？

基本上我對相機沒有什麼堅持。簡單來說，只要能夠拍就可以。當然相機是機器，也是複寫的機器，也就是複印機。雖然說小一點、輕一點比較好，但是我真的對於相

機沒什麼堅持，什麼都可以。雖然我一直都使用傻瓜相機，但是就算沒有那個，想拍的時候，不管是什麼相機都好，我會使用眼前的相機來拍攝，不管是即可拍相機、拍立得相機，還是大型相機都可以。並沒有特定一定得用哪種相機。

若是相紙的話，我喜歡使用硬調較強的對比。比方說雜誌的原稿，我使用的是GEKKO VR4的相紙，那是RC相紙（Resin coated paper，一般稱作樹脂相紙）。這種最容易乾燥，也最簡單，適合當作原稿使用，也能夠呈現我喜歡的對比感覺。

至於FB相紙（Fiber based paper，一般稱作紙基相紙），現在的我都不喜歡，不過因為也沒有其他選擇，還是得使用。因為我喜歡的相紙越來越少了，日後還是得嘗試看看別種相紙。總之我現在使用的是GEKKO的VR4，雖然現在還有VR2、VR3，但是VR4就快沒有了，因為出版攝影集時需要大量使用，所以我會事先預定，請他們留給我。你現在使用的相機是哪種相機？

——GR21。

嗯，那是很好的相機，對吧？！

——您長期觀察新宿的街道，將近期與過去相比，在那裡的人們與環境，您認為有著怎樣的變化？

總之以前的新宿西口，是一處沒有高樓大廈的街道。七〇年代時，只有京王飯店這棟大樓，如今卻變成現在的風景，與印象中的新宿完全不同。另外一邊，也就是歌舞伎町所在地的東側，從以前開始就是風化街，有很多小酒館、餐飲店及風化場所，在氣氛上沒有太大改變。現在的歌舞伎町，聚集各式各樣的人種，但是在以前卻不是這樣。不僅看不到黑人，也看不到其他國家的人。基本上都是日本人，只有偶而會看到一些韓國人跟中國人。

但是新宿存在於某處的那種有點可疑、不太正經的異味，還是跟以前一樣。只是人比以前還多，而街道及周邊變得越來越寬，還有現在的年輕人變得比較險惡、可怕。時代會改變，當然人的服裝會改變，而建築物以及店家也會變。所以表面上來說這些地方都有所改變，但是一想到新宿，新宿的氣味，就像剛剛說的不正經的那個部份，還有危險的感覺卻還是沒變。所以我一直都很喜歡新宿。

——看著老師的作品，發現老師以前的照片比較粗糙、凌亂，但是現在雖然表面上看起來都一樣，但是卻比較好懂，是不是因為變得比較難拍的關係？

並沒有變得特別難拍。但是路人也沒有對我比較溫柔。若是單純一點來說，以前在沖洗底片時，非常胡來，所以在技術上看起來比較晃動，大概是因為這樣，所以得到的影像也比較粗糙。但是或許是因為年輕的關係，現在畢竟年長了，距離二十幾歲也很久了，從身體湧出的氣勢已經不如從前。就算拍照與製作時心情是一樣的，技術、經驗、材料也不一樣了。不管怎麼樣，我都希望能夠呈現當下的心情。

——那是因為自己想要這麼做，還是因為環境或拍攝對象的關係被迫如此？

完全是自己內在的問題，就算拍攝對象改變，我也不會因為這樣就改變自己的方法或觀點。即使現在，我只要拿著相機到新宿，還是會覺得興奮、提心吊膽，這個部份完全沒變。就像我剛剛提到的一樣，新宿也沒有那麼大的改變。就算觀看的人說相片看起來不同，也無所謂。那是因為觀看者、也就是你們的看法的問題。觀看的人不

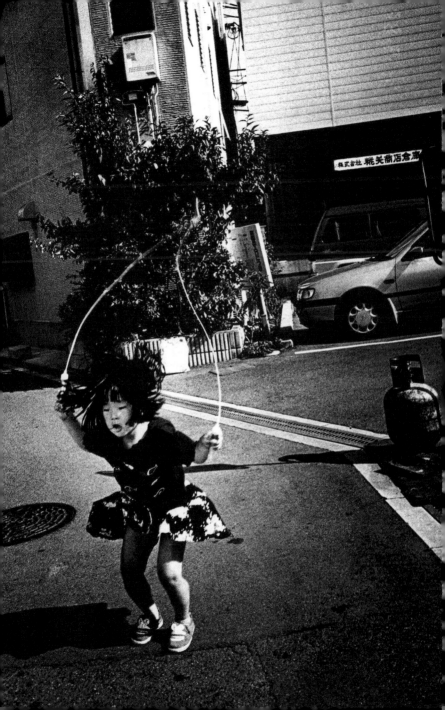

自覺地會做比較。

我現在還是不斷在拍攝新宿喔，有的時候還是會感到畏懼。如果真要說有什麼不同的話，大概就是年紀吧。年輕的時候，我二十一歲從大阪到東京，從那時候開始在新宿晃蕩，生活的領土幾乎等於新宿。因為沒錢，也只好每天到處晃來晃去。在當時，不管看到什麼，都覺得生氣、憤怒。不僅沒有朋友、情人，我的技藝又不高，只好一個人在新宿走來走去。只要一看到情侶，就會發出不滿的聲音，不管發生什麼事，都覺得憤怒。所以只要一拿起相機，就會將心中的焦躁感，朝著拍攝對象發洩。然而現在就算是看到情侶，也不會像年輕的時候一樣憤怒。雖然有時候還是會生氣。照片很誠實啊，就算是現在的我，還是一樣有很多欲望，每天都處於這樣的心情進行拍攝。所以姑且不論別人的看法，結果還是一樣。

——最近拜見過老師以拍立得拍攝的作品。與用底片拍攝、沖洗到相紙的方法，拍立得的照片有什麼不同？您有什麼想法？

我沒有那麼常使用拍立得相機喔。我平常使用的是 GR21 或 28 的相機，再放入

85

底片拍攝。但是有時候因為雜誌的關係，接受委託策劃展覽，有時會有機會使用到像拍立得這種玩具相機。使用過覺得還蠻有趣的。

怎麼說呢，當然是因為當場影像就出現了，可以體會到照片不可思議的感覺，所以還蠻愉快的。所以不管是玩具相機，還是拍立得相機，照片最根本、有趣的地方還是相通的。就像是每次影像顯現後，都會感到驚訝。也像是在玩玩具，拍到了、拍到了大喊出來的感覺。這種覺得有趣的心情，因為與日常採用底片拍攝沖洗出來，再看著印樣印到相紙上的經過不同，所以會覺得新鮮。就像小時候玩玩具一樣，覺得有趣。

所以不管是玩具相機，還是拍立得相機都一樣，平常很少注意的東西，拍起來會變得很有趣。只要走出工作場所，會突然想要拍照，看著平常沒有注意到的植物盆栽或是街區，這時自己的心情因為攝影，變得非常單純。這點非常好，拍攝時心情也很愉快。也就是說因為拍攝這件事變得很率真。平常街拍的時候就算想要直率一些，但是因為是自己的照片，意識裡還是脫離不了自己例行工作，自然而然就會想用點心思。也就是說想要拍到好照片，這是攝影師的本性。我平常雖然不拍彩色照片，但是使用拍立得相機時，會覺得彩色照非常有趣，因為會出現不可思議的顏色，而玩具相機有時會出現無法預測、奇妙的灰霧（底片曝光部份發黑），這件事就很有趣，也因而得

知照片原本有趣的地方，偶而拍一次也不錯呢。

——我前幾天在高圓寺的藝廊看到很大的拍立得照片。

那個照片是很久以前拍的。

——那個照片有刊登在雜誌上。

那個超大型相機基本上只有在攝影棚裡使用，平常不會拿到外面。但當初有這個計畫時，我就沒打算在攝影棚裡拍攝，一開始就想拿到外面拍攝。所以硬是把相機拿到澀谷上百間店家的前面或是空地拍攝，總之光是搬出來就非常困難，要是說得誇張一點，就像是在抬神轎一樣。而且要是沒有好幾個助理也沒辦法搬運。要是不轉動放在推車上的螢幕，也無法按下快門，還真的蠻費力的。

但是將這類平常不會拿到外面的相機，硬是拿到街上拍攝，還蠻有趣的。按著快門時，我一直看著我拍攝的街角，感受到拍攝對象通過空間變成光束，朝鏡頭傳過來，

87

感受到各式各樣的事。總之，我感受到眼前的影像，彷彿正在很大的相紙表面上曝光。可以說實際感受到了照片就是光的移動與影子的原理，是一次非常好的經驗。

──請用一句話來形容，對森山老師來說，攝影是什麼？

又問了這麼困難的問題。

──實際上是什麼呢？

我已經攝影幾十年了，以前也曾經參與同人誌《挑釁》，經歷過很多時代。在不同的時期，針對照片到底是什麼呢？拍攝照片的自己又是什麼呢？心情上總是永無休止地懷抱著這些疑問。為了找尋答案的線索，我繼續拍攝下去。不管是思考什麼事，我沒辦法光坐在書桌前思考，所以我一邊攝影、一邊思考。攝影這件事，答案沒有這麼容易出現。有時突然在街上，依據直覺找到答案。嗯，應該說是身體感受到答案。但是過了一陣子之後，又覺得不對，不是這樣，處於反覆的狀態。

　　　　　　　　2003．10．17

至於「攝影是什麼？」，我得到了一般的答案。年輕的時候，得到「攝影是認識世界」這種不充分、一知半解的答案，也曾經有某個時期深信著這個答案。但是經歷過許多事之後，疑問與回答經常在心中出現、之後又消失。當時得到的答案，又在下次攝影時產生變化。因為答案不停地變化，所以反向來說，疑問本身也開始變化，總是永無止境地循環。

就像我在某篇文章中提到的一樣，若用一句話來形容照片，就是「照片是光與時間的化石」，總之這是目前我得到的答案。這個原則基本上還是沒變，若是單純地規範照片的話，我得到的答案就是這樣。而「化石」就是紙的化石，也就是相紙或印刷品。一瞬間的光與時間，在紙上變成了化石。我想大家都看過普通的化石，也就是礦物。沒什麼變化的礦物，殘留著遙遠時光的痕跡，就算看起來普通的石頭或是土，還是可以從中看到非常鮮活的記憶。壓印於化石上的痕跡，不僅僅是過去的遺跡，對現在正在觀看的人來說，刻畫在其中的訊息，不只是過去的事，針對現在，甚至是未來，實際上教導我們非常多的事。也因為懷有這種感覺，我才會認為化石是活的。

因而我認為不管是過去拍的照片，還是最近拍的照片，拍攝下來、停留著的都是一瞬的時間、光與現象。或許有人會覺得那是化石嗎？不同的人會有不同的想法，但

我認為不管是多麼古老的照片，也正向現在傳達著各式各樣的訊息。也就是說，不只是過去的訊息，而是向現在的時間提出的疑問。在此意義之下，照片就是「光與時間的化石」，這是我從不改變的根本想法。

但是我現在思考照片時，倒是變得比較單純。以前，有一位叫做千利休的有名茶師，那位專家說過，所謂茶的心，也就是把水加熱、倒茶，再喝茶而已。從千利休這樣的專家口中說出這樣的話，聽起來讓人更覺得深遠。結果所有事情，看起來好像有很多事，實際上卻很單純，就算是茶道也是一樣。我總覺得深有同感。也就是說萬事萬物 simple is best（簡單最好）。

我不是說我跟千利休一樣，但徹底分析攝影的話，也就是拿起一台相機、放入底片，接著就只是拍攝而已，就像這樣子，我認為非常簡單。身為攝影師，有時會針對主題、方法，或是其他很多事去思考，這雖然也很重要，但是在此之前，我認為將底片放入相機，多拍攝一張照片也好，最終這才是最重要的事。只要走出門外一步，那裡就是不斷流動的世界，那裡才是我們街拍攝影師的世界。身為路上獵人可不能忽視這點。姑且不論思考一事，首先得大量拍攝照片才行，我最近也一直跟自己說這件事。

以前我只要感覺不想拍某個東西，就會推託說我沒有心情而不去拍攝，但是現在

只要覺得在意，馬上就會拍攝下來。就像年輕時候的自己一樣，拍下來馬上就忘記，然後在沖洗照片時，發現原來我有拍到這個東西啊，在發現的時候會覺得很有趣。我現在就是以這種方式跟照片相處。那你怎麼認為？你認為攝影是什麼？

—— 我思考過很多答案，但是現在我覺得是一種自我表現。

嗯，沒錯。這是原則之一。攝影也是一樣，結果就是做出某個東西，因為想要表現自己，也因而比一般人持有更多想要表現的欲求與欲望，所以才會想到使用某種方法或手段。以攝影來說，數位相機也好、傻瓜相機也好，什麼樣的相機都好，拿起一台相機，首先就從拍攝開始。以某種角度來說，攝影很容易進入。拍完了照，拿到沖洗店沖洗、或是透過電腦螢幕觀看，再列印出來，這就是我的作品，說是自我表現也可以。所以就算是使用拍立得，只要攝影的人擁有感性品味，就可以說這是一種表現，原則是可以通用的。也就是說，藉由影像的支持，直接傳達自己的想法。正因為有想要表現的自己，才能夠傳達各式各樣的訊息，也因此自己才能向世界丟出自己的訊息。

總之，以相機作為手段燃燒自己，我認為這就能清楚地將自身各式各樣的欲望、願望

展現出來，而這也是與他人溝通的方式。雖然我不想說照片就是表現，但是很遺憾，結果還是無法逃離表現性。

—— 我想聽聽森山老師在人生谷底的事。

人生谷底？嗯，我認為人生沒有所謂的谷底。到底在什麼狀態時，人們會覺得自己身處人生谷底呢？以我的情況來說，就算再怎麼低潮、再怎麼不順遂，也不覺得自己在谷底。不過，我畢竟也是人，也有心情很不好的時候，有時也會自己製造陷阱，然後自己掉進去，很娘娘腔的行為。再加上又沒有什麼工作，也沒錢，常造成很多人的困擾。我也曾有一段時期因為不瞭解攝影，覺得厭惡，就藉由藥物來逃離。雖然曾經發生過很多不好的事，當時也覺得很痛苦，但是我卻不認為我是在谷底。因為我根本上還是屬於樂天派。自己隨便亂來，然後再自己矯正回來。

—— 雖然您自己覺得很樂天，但是有沒有單純覺得快活不下去的時候？

2003.10.17

一直以來，生活還算馬馬虎虎，想辦法活下來。就像我剛剛說的，曾經有過很多難過的時期，在經濟上也是。不過就算攝影無法過活，我也從沒想過要換別的工作。就像是在走鋼絲一樣，造成很多人的困擾。總之一年過一年，不會考慮半年後的事。

──有沒有覺得完了的時候？

就像我剛剛說的，很多時候是處於出局的狀態。

──但卻不覺得完了？

總之痛苦的時候就裝死。不想拍照時，就在水面下一直嘟囔、裝死。就像阿米巴變形蟲一樣。然後某天眼前又會開始轉晴，又開始出現拍照的心情。像這樣子匍匐前進，有時突然又會開始拍攝，只要自己一開始動，自然而然周遭的人也會開始動作。但是因為別人無法擺佈我，要是自己不想動的話，就幾乎處於出局狀態，我也不敢說之後不會有別人同樣的情形。但是人生在世不就是這麼回事嗎，不知道明天會發生什麼事。

儘管是現在，我也覺得有很多痛苦，只是形式不同而已。

但是就像剛剛說的一樣，我屬於樂天派，也就是會自己矯正。這時就跟關西腔裡有一句話：「嗯，總有辦法啦！」總之變成跟海蔘一樣，就睡覺吧。不知如何是好時，就進入睡眠狀態，像海蔘一樣，在海底睡覺，然後某天早上又會突然開始動起來，這時就會再回到攝影的身邊。以我的情況來說，就是拿起相機、走到外面，就只是這樣。因為自己開始了某樣東西，世間也因而開始變化。真的就像是這樣，不斷地循環。

——在眾多的攝影作品中，挑選照片時，是以什麼為基準？

拍照的瞬間，映在網膜上、影像的記憶，這個殘像在沖洗底片的時候會立刻回來。在那個時候我會再次確認，啊，這就是當時我想拍的照片。我經常會有這樣的感覺，想把影像印到相紙上看看。

只是，以我的情況來說，在沖洗照片時，會將拍攝的時間與場所當作另一件事，就像是初次看到這張底片，以當下那個時點的直覺與判斷來選擇。在移動底片時，「啊，這個」以這種感覺來選擇。也就是以當時自己的直覺來選擇。總之，攝影時是

第一個現場，沖洗照片時則是第二個現場，以不同的觀點與心情來選擇。

我除了工作的案子所需之外，在沖洗照片時不會採用印樣。因為量很大，如果有時間做印樣，還不如直接沖洗出來，這樣比較快，所以在看底片時，依據直覺選擇，而不先行測試，直接沖洗出來，這樣比較符合我的個性。但是有時候直覺也會有不準的時候，在將底片放入放大機時，放入瞬間會看到前後的照片，有時會突然覺得「啊，這張也不錯」，這時我就會沖洗兩張出來比較看看，在這方面我還蠻靈活運用的。

以前在沖洗照片時，會集中精神將目光放在眼前的一張照片，但現在不會了。現在沖洗時，比較會依據直覺來沖洗照片。

——極端來說，有沒有因為沖洗照片的日子不同，而出現不同的照片？

這不算是極端的問題，如果依據規格，完全以機器的方式操作，一張底片想要沖洗出多少張同樣程度的照片都可以。然而就算是同一張底片，只要日子不同，當天身體的狀況、心情也會有所不同，所以會出現不同的影像。此外，有時會想用不同的調性來處理照片。以我的情況來說，只要過了一段時間，在看底片時我反而會開始在意

起別張本來沒去注意的底片，反倒是這種情形比較多。

——森山老師對年輕人有興趣嗎？

嗯，有。

——怎麼樣的興趣？我想要知道像森山老師這樣的前輩，是怎麼看待年輕人的？

總之，幾十年前的自己，也曾是年輕人的其中一員，也曾有過不同形式的生活。

——這表示不特別感興趣的意思嗎？

不，說我不感興趣是不對的。只是我沒有辦法用一句話來統括形容年輕人，而且就算我想分析也沒有意義。我也不喜歡特別去幫年輕人說些什麼話。

—— 有沒有可以提出來說的呢？

我所知道的上一個世代的攝影家，我認為他們都依據自己的方式拍攝，這點很好。我認為不管是那個時代或世代，都會關連各式各樣的事情，所以觀看的方式也不同。正因為不同，所以我不會特地去尋找其中的意義。當看到年輕人努力面對攝影時，只是單純地覺得很高興。因為我是用不同的感覺或思考來面對攝影，所以更覺得很好。就像是身處在不同世代一樣，就算我想對現在的年輕人說些什麼也沒有意義。如果我有這種閒暇時間的話，就會去交年輕的朋友，或是把時間拿去拍照。但是就像我剛剛說的一樣，年輕人都是過去的自己，會覺得迷惘、洩氣、低落，有時也會過頭了、自我意識過高。

我年輕時受到很多批判，照片也被批評的體無完膚，受到很多責難，那時的我有很強烈、叛逆的心情，也只能罵那些該死的歐吉桑。因為我曾經有過這些經驗，所以我不會以在上位的心態，批判現在年輕人正在做的事，或是覺得他們這樣不行。更何況我也沒有理由去做這種事。因為我覺得我到目前為止還是跟你們一樣。無所謂好壞，也無關年齡、性別，以及世代。

所以我不會自認我很了解你們的心情，而且我覺得就算我不了解年輕人的心情也不會怎樣。就算知道也不能怎樣。我認為你們也不了解我們的心情，也認為無所謂吧。只是有時候會單純地覺得年輕真好。有時也會覺得年輕人還真是可愛。

—— 那對於女孩子呢？

跟男女沒關係，遇到很害羞，或很逞強的年輕人時，會覺得年輕就是這樣，很好啊。我二十五年來，在東京視覺藝術專門學校（舊東京寫真專門學校）擔任講師，與其說是擔任講師，應該說是舉辦講座，兩週一次。二十五年來，遇到很多的年輕人，所以跟年輕人說話不會有抗拒的感覺，覺得還蠻有趣的。此外，又因為中間有攝影作為媒介，所以一直都覺得很愉快，有時候也覺得學到很多。很久之前，我曾經辦過一個叫做 CAMP 的藝廊，跟年輕的攝影師一起做過很多事，所以我不會認為現在的年輕人不好。他們各自有各自的優點，只要自然相處就好了，這是我很單純的想法。

但是身為攝影師，我還是很期待，或許應該說是實驗吧，會希望年輕人突然拿出讓我們覺得很困擾的照片。老實說我有這種心情，期待他們拿出出人意料之外的照片，

對著我們說：「這才叫照片，大叔！」因為不管怎麼說，我們同樣都是攝影師。

——您擔任「寫真新世紀」的評審委員，參加的人都很年輕，您是怎麼評照片的呢？

總之，量真的很多，也正因為有量，所以也會出現質。身為觀看的一方，因為量實在太多，只能依據直覺來選擇，就這方面來說，當評審委員也很辛苦。

——在裡面有沒有感到閃閃發光的照片？

我認為我今年選出來的照片很有趣。該怎麼說呢，那是用數位相機拍攝的彩色照片，拍攝者到日本各地與東南亞進行拍攝，總之拍攝的量真的很大。一看到照片時，馬上就知道這個人對於拍攝這件事具有貪欲。當然也是因為他參加的數量比其他人多，他並不是那種努力想要拍出好照片讓人看的人，只是完全展現出他拍攝的欲望，不管是拍日本還是外國。總之，擁有照片的潛力。由結果來看，產生出大量的照片，讓人感受到很強的能量。這件事本身就變成品質了。我認為最近以這種方式跟攝影相

99

處的人很少。會讓我覺得這個人抱著這麼強烈的心在拍攝，看到的時候我覺得有點高興。很好！你這傢伙。所以就選擇了他。

但是在審查會場，照片排放在寬廣的樓層裡，在有限的時間中要看這大量的照片，而且還得全部看完。審查後，會覺得選這個好嗎？其他還有幾個也覺得很在意。

但是看完全部的照片後，相較於之前在意的照片，現在眼前的照片變得比較現實、實際，也因而對之前照片的印象變得稀薄了。我認為這樣其實不好，但也不能完全歸咎於時間，攝影比賽就是在這種魄力下進行的。但是之前在意的照片就這麼落選了，這樣真的好嗎？有時心情上還是會很在意。可是因為在時間的限制下，要看那麼多的照片，真的不得不藉由獨斷與偏見來決定，雖然有時也覺得很困難。不過很欽佩能有那麼多的作品來參加比賽。只要想到有那麼多年輕人正在努力拍照，我就覺得很高興，也覺得非常好。但是有時不禁還是會思考比賽或是審查到底是什麼。

那麼，今天謝謝大家提出這麼多的問題，講座到此結束。

2004.7.12

在播放完「森山大道 in Paris」的ＤＶＤ與拍攝 Mr.Children、宇多田光的照片之後，演講與問答開始了。

大家好，我是森山。今天請各位多多指教。就像剛剛各位從巴黎的ＤＶＤ中看到的一樣，幾十年來，我都是過著手持相機、在街上街拍的日子，這就是我唯一的攝影生活模式，也是我與照片相處的模式。只是偶而會接到一些工作，比方說拍攝宇多田光與 Mr.Children 等特定人物，偶而拍攝這些照片還蠻有趣的。此外，雖然數量不多，但我也曾經拍過流行時尚的照片，這些是我日常生活中較少的際遇。這些稍微變化的攝影工作，對我的生活也造成意想不到的刺激。儘管如此，我卻不會因此而改變，只是為日常的攝影生活帶來些許的調劑，為我的心情與視覺，帶來新的、有趣的東西。所以偶而為之還蠻新鮮的，有時也能為攝影生活帶來意想不到的發現。

但是不管是拍攝宇多田光、還是 Mr.Children，若非將他們帶到我的領土——新宿的話，我就不太想拍。如果要求我去其他地方拍攝，雖然我可能還是會去，但是若能一起散步於新宿的街角或是小巷子裡，拍攝對象、新宿、我，以及相機四點的關係，就會變得比較自然，在拍攝的瞬間也可以帶來意想不到的溝通效果。

換言之，由此可見我對新宿的依賴度很強，以及新宿的街道與我個人的體質有多融合。將各式各樣、非新宿的人帶到新宿，是否能夠達到契合的程度呢？總之，藉此希望能夠讓人們感受到他們與平常相異的角度與視覺效果。

——在「森山大道 in Paris」的最後，您說到「攝影家的重點在於下一次」，在這次演講的討論會上，也聽您說過三、四次「現在的照片已經夠了」的話。為什麼會說這樣的話呢？

就像我在DVD中提到的一樣，從未看過我以前作品的學生們，在一瞬間，藉由這個場所與我的攝影相遇了，只要我的攝影能夠在現在這個時間點，為這些人帶來某些衝擊，我就感到很高興。只是對我來說，將以前的照片快速地展現在各位面前，然後再談論、討論這些照片，這件事卻讓我有些不知如何是好，我總是認為最好不要做這種事。

攝影師拍照的時候，一直都是處在當下這個時間點，不可能發生在其他的時間，攝影師總是手持相機，將鏡頭朝向接下來想看、想遇見的東西，朝著欲傳達的影像前進，我認為這件事不管對你、或是對我來說都是一樣的。若以此為前提，街拍攝影師

111

為了期待今日可能會拍到的一張照片，所以才會讓自己融入外在環境之中。所以我希望接下來的對話，能夠將談論重心放在現在正在拍攝的照片身上。像這樣一點一滴地持續拍攝作業，我終於在之前出版了新宿的攝影集。現在也為了製作下一本攝影集，正在進行三項拍攝作業，接下來我會稍微談到這些事。

現在我正在進行的拍攝，大致可分為三項。一個是「夏威夷」，這是今年開始的拍攝作業。還有一個是位於阿根廷的都市「布宜諾斯艾利斯」。關於這兩項拍攝作業，我希望在明年到後年之間，能夠製作完成攝影集。從二〇〇三年開始，以法國卡地亞當代藝術基金會舉辦的展覽為中心，我陸續辦了許多場海外展覽與國內展覽，在展覽期間，我發覺到我花了太多時間與精力在攝影展上，覺得我應該要把精力放在攝影身上才對。也就是應該要拿起相機、走到街上或路上開始拍攝，也因為如此，我開始變得有點焦躁。所以今年下半年，我打算開始拍攝夏威夷及布宜諾斯艾利斯這兩個地方。

此外，還有一項攝影作業正在進行，也就是我平常在東京因為一些會議或要事外出時，以新宿、池袋為中心的街拍照片，也已經累積了一些數量，大概只要再繼續拍攝幾天，我想就足夠了，我想將這些照片編輯成新的攝影集，目前雖然只是暫訂的書名，姑且就叫它作《Day by Day》好了。

2004．7．12

至今我已經去過幾次夏威夷，而布宜諾斯艾利斯也準備在明年春天再去一次。正如各位所知，布宜諾斯艾利斯位在不同於日本的南半球，現在是冬天。前陣子我去的時候，還得了小感冒回來，到了明年的二月左右，就會是夏天了，我想拍一些關於布宜諾斯艾利斯夏天街角的照片。目前我的攝影心情全都放在這兩個國外攝影上，以及關於東京日常的街拍照片。以前我出版過一本叫做《日本劇場寫真帖》的攝影集，對有些人來說，可能是第一次聽到這本攝影集的書名，或許有人對這本攝影集會有興趣，現在的我，對於當時的事情已經不太記得了，也不太想提。啊！應該怪我自己不該提到這個話題。關於我年輕時候的攝影話題，等下次有機會再說好了。

接下來，各位如果有任何的問題……關於問題的內容，想問什麼都可以。常常有人在提出問題前，會覺得不知道問這種問題好不好，或是在問問題之前自己已經先有假設的答案，雖然我也明白這種心情，但是問題基本上還是從單純的角度出發比較有趣。請不要有任何的芥蒂，不管是什麼問題都請儘管提出來，只要是我能回答的問題，我都會盡量回答。

—— 藉著這次的機會，我想問森山老師一件事，內容是關於去年秋天在川崎市民博物館舉辦的展覽。

雖然我要問的問題跟照片本身沒關係，但是有一件事卻讓我很在意，那就是關於作品的擺設方式，也

就是展示的方式。我認為要在美術館展示攝影作品，前提一定得是專家才行。森山老師在海外也舉辦

過很多場攝影展，您有沒有感受到不同美術館之間，關於展示方式的意見差異？

不管是國外的展覽、日本的展覽，還是在藝廊舉辦的展覽，至今我舉辦過很多場
攝影展，關於展示的方法，基本上是一半一半。所謂的一半是指這個展場空間完全由
我自己策劃構成，至於另一半，就是我直覺認為不要太過於介入美術館的企劃原案時。
若大致上來區分的話，就會分成這兩種。

川崎市民博物館舉辦的「光的獵人：森山大道一九六五至二〇〇三」展，前身是
松江的島根縣立美術館策劃的懷舊展，也就是回顧展。雖然就我自己感覺來說這不算
是回顧展，但是像這麼大的個展概念、內容，卻是採取回顧展的形式。當初提出這個
回顧展企劃的是松江的策展人，一開始的構想與展示結構，是以使用島根縣立美術館
寬廣的整體空間為前提。但是之後又陸續巡迴到其他美術館展覽，其中川崎的美術館
也包含在內，但是所有的巡迴展，展覽內容基本上還是以島根展的結構為主。可是因
為島根美術館的展示空間非常寬闊，至於川崎等其他美術館則受限於空間的關係，難

2004．7．12

以展示全部的作品。因為展覽還得根據每個展場大小、還有各個美術館策展人的想法，所以在照片選擇上才會有所不同。

對我來說，舉辦展覽其中很重要的事是與空間有關。依據空間的條件，不管是在展示方法，還是在展示內容上都有所關聯。所以詳細聽完藝廊或美術館方面的說明之後，當我全部認同展示概念時，就會完全交由對方負責，但是當我想要自己負責展場、企劃結構時，我就會一直思考該如何在展場空間展示照片，因為我希望能夠為觀者帶來衝擊。也就是說，我希望來看展覽的人，一進到會場入口，馬上就可以感受到強烈的視覺衝擊。總而言之，首先我希望觀眾能夠親身感受到展場整體的印象。對我來說，這一瞬間就是勝負的關鍵，接下來就請觀眾隨意依照自己喜歡的方式來看照片。因為我認為展覽就是一場秀。

比方說，剛剛各位在DVD裡看到由巴黎的卡地亞基金會舉辦的展覽也是一樣，首先我會先去勘查展場空間，然後將在該空間直覺感應到的感受帶回東京，然後再開始思考，但就算如此，還是有些部份沒辦法注意到，於是我又飛到巴黎再度勘查一次。從入口進來的瞬間，展現於眼前的廣大空間，觀眾會如何該如何在展場展示照片呢？從入口進來的瞬間，展現於眼前的廣大空間，觀眾會如何看待？能否產生衝擊？若從某些角度來看，這些考量都非常單純，然而所有的事情都

是從這裡開始。所謂舉辦展覽就是跟這些事情有關，真的是相當耗費體力的作業。

—— 最近，手機上都附有照相功能，關於這種情形，您怎麼看呢？

我深切感受到照片流通的速度真是快啊，真的很厲害。但是關於手機裡的相機，我的態度是既不加以特別肯定，也不特別否定。只是就在前不久，年輕女孩們還在使用傻瓜相機互相拍拍朋友，大概才是這幾年的事。沒想到才沒過多久，傻瓜相機就變成了數位相機，然後又沒過多久，從數位相機又變成了照相手機。我甚至覺得現在用手機拍照的人，比用數位相機拍照的人多。我認為不管是觀看者、被觀看者，還是拍攝者、被攝者，跟攝影世界相關的東西，速度都變得非常快。

這表示攝影原始的意義，就算是在手機上也能實現，也就是說攝影可以透過手機完成，這算是一種相對性的悖論呢。因為感受到在某處與攝影有所關聯，所以我並不會特意去否定這件事。若是誇張一點來說，攝影本身蘊涵的密碼，套用到照相手機的存在上，若以數學來比喻，照相手機就是最大公約數，若以位置來說明的話，就是位於極北處。總之，若以感覺來說，我會把照相手機放在意外之處。我因為沒有電腦，

　　　　　　　　　2004．7．12

也沒有手機，所以還是跟以前一樣使用底片機來拍照。只要底片、相紙還存在的一天，我打算還是跟以前一樣。所以我並不認為照相手機就是不好，或是不行用數位相機拍照等。因為對我來說，我也不敢保證以後我一定不會使用數位相機來拍照。

再加上，我聽說現在的手機攝影功能好像越來越好，我突然想到當我半夜到新宿的歌舞伎町，不就可以用手機隨意拍攝，變得更真實了嗎？雖然是半開玩笑，但是現實生活已經真的可以這樣做了。在我製作新宿那本攝影集時，只要一拿起傻瓜相機拍照，相機在對焦時不是會閃紅光嗎？馬上就會引來路人的目光呢，然後馬上就被對方發現了。數位相機跟手機好像就算在暗處也可以拍得很亮、很清楚，而且拍照時，只要假裝在打電話就可以了。所以只要功能變得更精密一點，同時還有望遠功能的話，手機也可以變成是很好的戰力。

若更加速發展，我認為在某一天，或許數位的世界，包括手機等，會出現更柔性的可能性。所以不管是我說我暫時還是會使用底片機拍照，或者說我要利用數位盡量多拍一些照片，就實際結果來看，不管是哪一邊都一樣。總之讓時間停止、攝下光線，以及記錄發生的事，就實際結果來看，這些原則都沒有改變，因為問題都是出自這些地方。或許某一天，我也會用手機來拍照。

——在老師的著作中，提到您買了玩具相機，想請教詳細的狀況。

真要說的話，玩具相機也能拍世界，因為在一個小箱子裡，打開像針一樣大小的洞，就能拍照呢。

——至今您看過的商業廣告攝影，或是電視廣告，有沒有讓您在意的照片？

我算是常會開著電視，或是常會在街上到處亂看的人，所以會看到很多東西。但是被問到這個問題，究竟我自己到底是怎樣的情形呢？應該說我比較會注意電影院的電影看板、聲色場所的招牌，或是那些戶外廣告看板。但是不管是電視廣告的影像，還是街上的招牌，我很單純地會被性感的、滑稽有趣的東西吸引過去。在這方面，我是個非常好懂的男人。突然看到這些東西，我就會情不自禁地看過去呢。

比方說布宜諾斯艾利斯的街道上，就有比較多性感的招牌、看板，而在夏威夷時，與其說是看招牌，我反而比較會看走在路上的小姐們，有很多種不同的情形。嗯，若加以認真分析的話，所謂廣告，也不光指海報或是螢幕上的影像，而是透過各式各樣

118

2004.7.12

不同的媒介，在我們眼裡變成廣告作品。該說這就是廣告嗎？不管是美術設計的圖案、書籍，還是電視不都一樣嗎？的確都非常刺激，但是對身為攝影師的我來說，不管是感知到廣告或是電視廣告的世界，還是實際混入人群中的感覺，帶來的刺激都是一樣的，並不會特別因為看到的是廣告就另當別論。我不會先持定見再去看廣告，現實的視覺、聽覺與觸覺，所有的一切都混入日常生活中。若是在此意義之下，真的日常生活中的所有時刻，都能感受到各種不同的刺激呢。所以我個人來說，拿起相機、走到街上，只要發現到任何能帶來刺激的招牌、海報、螢幕、宣傳單，不管是什麼，只要發現了，就拍下來，然後就變成自己的照片。嗯，總而言之，身處在這麼多樣、充滿虛像的大海中，再去區分哪個是現實、哪個是虛像，或者哪個是真實、哪個是做效果，就會變得毫無意義。這樣的話，該說是逆說法嗎？正因為有這種顛倒錯亂的感覺才有趣，非常情慾呢。

——當老師在拍攝人、街道或是物品時，心情是否有所差異？若有的話，請與我們分享您的心情。

特別是在拍攝人的時候，您的心情是如何呢？

總之四十幾年來，我一直走在路上或是某個街角，持續拍照。為何我會拍攝街道呢？還有為什麼我會走在各式各樣的路上呢？簡單來說，就是因為那裡存在的人事物。就像你提到的差異，就算是人，也可以分成很多種，至於風景也是一樣，同樣也分為很多種。由無數人事物混合的都市，街道就像擁有多重面貌的怪物，泛濫著發生的事，也充滿著許多東西。也就是說，我認為當那些東西全部混合在一起時就變成都市、路上、外在環境，以及世界。當然那所有東西不僅指屬於外部的街道，就算是混合了種種意義的內部也是一樣。而我感興趣的、想拍攝的，幾乎都屬於街道的外部。

就算是拍攝人，在深夜的歌舞伎町、大白天的大久保周遭，或以最近拍攝的地方來說，就是布宜諾斯艾利斯、檀香山，都有許多不同的時間與場合。我之前去布宜諾斯艾利斯時，去了中下階層居住的貧民區。依循著攝影師的本能，自然而然地我越來越想要前往這些地方。對攝影師來說，或許該說對我個人而言，畢竟只是一個普通人，當然也會害怕拍攝危險的地方。並不會因為我是攝影師就不感到害怕、敢直接從正面不斷拍攝。雖然有些攝影師很有勇氣可以這麼做，但是我就不行了，我還是會感到畏懼。然而同時，在我體內卻也存在著另一個攝影師的本性，無法就此放棄。若因為感到畏懼，就此撇開不看，這樣就是對不起自己，所以還是會走過去、按下快門。

2004．7．12

剛剛我說的那個貧民區，雖然當時同行的編輯要我不要勉強進入裡面的小巷子，在外面的大馬路隨便走走就好，但是到了現場，我卻一直往裡面的小巷子鑽。該說這是攝影師的怪癖，還是說這是我的自豪之處好呢，雖然我也無法好好形容，但只要一拿起相機，我就會變成這樣。有時我想拍夜晚的新宿，到了歌舞伎町的風林會館一帶，拍攝一些些風化場所的情景，利用不看觀景窗的方式拍照，被路上的女人發現，對方突然大聲喊叫，我就被派出所的警察抓去，有時還被拿走底片打了一頓等，真的很困難。

雖然我並不需要勉強自己拍攝這些照片，但是還是想要去拍這些地方。不管到了幾歲，我還是離不開攝影師的本性。另一方面，白天的時候，當我在拍攝那些大馬路上泛濫的人群時，實際上並不太在乎細節，若極端一點形容，對我來說，那些走在路上的人們，就只是像都市的前景一樣，跟到處都有的棍子、石頭一樣。也就是說，人們是風景的一部份，構成都市的一員。

另外，還有一個比較特別的情形，就是我很容易對人們的背影產生興趣，所以不自覺地拍了很多背影，而且壓倒性地，大多是女性的背影。真的是情不自禁呢，會突然靠近一直拍，背影真的很不錯。有人說那是因為我沒勇氣、不敢拍正面，所以才會拍背面。實際上並非如此，我認為透過背影，可以感受到性感或是某些東西，所以才

會想要拍攝背影。除了以上的情形，我也拍攝人們在街頭的各種樣貌。只是有時候我也會希望觀景窗裡不要出現人，單純地只想拍攝路旁的草叢、摩托車、下水道的水蓋、牆壁，或是海報。我總是會注意這些地方，不太喜歡把相機正對著人拍攝。我就像是狗、貓，或是蟲一樣，喜歡注意路旁的東西，有些時候也會想要拍攝這些東西。

總之，在街道上存在的所有東西，泛濫於其中的人事物，無時無刻不斷地交織混合，構成重要關鍵。所以我一點都不會無聊。常有人問我，為什麼你幾十年來都不會厭煩，一直往同一個地方去、拍同樣的照片呢？但是對我來說，這就是例行工作。就算做了、看了幾十年，完全不會感到厭煩，反而一直都覺得很興奮。若以新宿來比喻，就算今天看到的東西跟昨天一樣，只要手持相機，我就會看見很多不同的東西呢。某天看到人，而另一天看到物品，而有時會專注於風景上，有很多不同的情況。但是幾乎大部份時間，我會將它們全部混在一起拍攝。每天，我就在這樣的循環中拍照。

—— 森山老師認為黑白照片與彩色照片有何不同？

基本上我喜歡黑白。若是用現代的說法來形容，就是有點時代錯誤的感覺。但是

提起照片，當然還是黑白，我怎麼都脫離不了這種想法。當然我也曾經拍過彩色照片，還有像是拍立得也很有趣。雖然我說我喜歡黑白，但並不表示我認為彩色照片就是不好。只是就我個人獨斷的想法，還是認為照片就應該是黑白。前陣子因為雜誌的工作，拍攝一位女演員，偶而拍彩色照片我也覺得蠻有趣的。因為平常很少拍彩色照片，所以覺得很新鮮，稍微改變一點曝光，整個影像就有很多種變化。以我的情況來說，就算是拍彩色照片，也不會採用數位相機拍攝，拍完之後，感到很不安，不知道是不是真的有拍到，相反地也感到很興奮，覺得蠻刺激的。

但是，作為我日常生活的拍攝工作，當然還是黑白照片。剛剛我也稍微提到過，現在我正以製作攝影集為前提，不時前往夏威夷拍攝。雖然我已經去拍過幾次，但是就一般人的想法，一提到夏威夷，想當然爾就是彩色照片。但是對我來說，從一開始我就只考慮黑白而已，並不是因為大家都認為夏威夷應該是彩色，所以我就採取相反的作法，而是我就是要採用黑白來拍攝。從一開始想要製作攝影集，我的想法就是如此，也就是說，用黑白來拍夏威夷！結果這就是我唯一的主題。

還有另一個原因。從小一直到現在，我看過的所有攝影，其中讓我非常感動、或是受到衝擊的，沒有一張是彩色照片。不管是以往、現在，還是東西方的照片都一樣。

123

不管是威廉‧克萊茵的《紐約》（New York）、東松照明的《長崎》（Nagasaki），還是尤金‧阿杰（Eugene Atget）拍攝世紀末的巴黎，全部都是黑白攝影。但也不光只是因為這樣，我認為黑白攝影能夠帶來衝擊，黑白的魅力與顏色深深地附著在我的細胞與視線。就是這種感覺。但是或許在不久的將來，我會嘗試拍攝彩色照片，並製作一本攝影集也說不定。或許某天突然就拍了。

——剛剛出現在「森山大道 in Paris」裡面的胎兒照片，那是真的胎兒嗎？

對，都是真的胎兒。是在鄉下的醫院裡拍的。是浸在福馬林裡的胎兒們。

——是死的嗎？

當然啦，不是剛生下來的胎兒。是放在架上、一整排浸在福馬林的瓶子裡，供作資料與研究之用。我一個一個拿出來，再依照我的安排拍攝。比較大一點的胎兒就跟新生兒一樣大，小一點的就跟小蝦子一樣。

　2004.7.12

—— 為什麼想拍胎兒呢？

剛剛各位在ＤＶＤ中看到的細江英公先生，是我剛到東京時擔任助理時的老師。

我在細江老師那裡擔任助理，剛好滿三年之後辭職。辭職後，我馬上就成為自由攝影師，但是當然沒有任何工作，每天都非常空閒。但是也不能一直這麼下去，我總覺得要拍些什麼才好，這時突然想到，小的時候我一直都對胎兒很好奇，每次看到圖鑑或是教科書裡出現達爾文進化論的說明圖，都覺得很不可思議，一直都感到很好奇。

因為這些事情一直停留在我的潛意識裡，只是剛好在那個時候，突然藉由攝影甦醒了。

所以，突然出現一個想法，那就去拍胎兒吧。很適合當作攝影師的開始，我還記得當時的心情有點像是要去斬妖除魔的感覺。

然而，就算是我想拍胎兒，醫院也不會隨便讓人拍。我不知道如果我是大報社的攝影師狀況會不會比較好，但是當時的我只是一位年輕的自由攝影師，突然跑到醫院說：「我是攝影師，請讓我拍胎兒。」對方也不可能馬上就回答說：「好啊，請拍。」

所以到真正拍照期間花費了不少時間，我還跑遍了東京的婦產科跟教學醫院。然後，當我正想放棄時，剛好透過友人的介紹，認識了神奈川縣一家又大又古老的婦產科醫

133

院的院長，我直接把我的想法，以及我想拍的影像跟院長說明，沒想到得到的回答是，只要遵守一些規定就可以讓我拍，就這樣，我終於可以開始拍了。之後我大概往返醫院三次左右，帶著腳架、包裝用的紙，還有燈具等用具。我還記得我從福馬林中拿出胎兒，非常熱衷地進行拍攝作業。

剛剛提到的達爾文，就是小時候自然科的圖鑑、科學參考書裡會出現的東西，只要看到這些東西時，就一定會出現達爾文進化論的圖解。然後還會出現烏龜、兔子、魚、鳥，還有人類，共五種胚胎的圖片。在最初階段，大家的影像都是一樣的。然後接著出現龜殼、嘴巴等，再慢慢各自變化。小時候的我覺得開始時大家竟然都是一樣的，覺得這很不可思議。這樣的心情，一直留在心中，直到現在也一樣。還有二十歲前，看了夢野久作 ✦1 寫的《Dogura Magura》（ドグラ・マグラ），那是一本奇幻推理小說，還包含了一些驚悚的內容，小說整體的主線都圍繞在胎兒身上。總而言之，對我來說有幾個潛在的記憶重疊在一起，最後連結到攝影上。總之，就在我拿著相機前往路上、街頭之前的時期，我先拍攝了胎兒的照片，現在回想起來，在那之後，我拍攝的照片都是以這個為原點。當然，在當時我並不這麼認為。

　　　　　　　　　　　　　　　　　　　　　　　　　　2004．7．12

——在「森山大道 in Paris」中，看到老師拍時裝模特兒時，也一樣用傻瓜相機拍攝，像這種時候會不會改變光圈大小或快門速度等，以追求不同的效果？您有沒有想過要這樣做呢？

不能說完全沒有，但是我不會去改變曝光值。我現在使用的 GR21 和 GR10，因為是傻瓜相機，就算改變曝光值，也只能上下補正各兩個階段。只是依據工作內容，極少數會改變曝光值。剛剛看到的時尚攝影風，是在巴黎拍攝的，當時是採用 Scala 的黑白正片拍攝，從一開始拍攝時，我就決定不改變曝光值。因為是 21mm 的鏡頭，周圍的光線，多多少少都會有點暗，而我知道就算是正常拍攝都會有點偏暗，所以沒有必要特地調暗或調亮，至少使用這種底片時不需要。我反倒比較在意遇到逆光時，依據底片的特性應該如何對應，還有該如何產生對比等方面。總之，與平常拍攝的街頭攝影不同，而且又是拍攝平常很少拍的模特兒，再加上背景又是在國外，我比較在意的是不能放過模特兒一瞬間的表情。所以在接到雜誌的彩色攝影工作時，我就會依

❖ 1 夢野久作（1889-1936）：本名杉山泰道，日本推理小說作家。作品《Dogura Magura》書名為九州長崎於明治維新時期所使用的方言，指「困惑」或「混亂」之意。

照正常模式拍攝，然後再放大、縮小二個光圈值來調整。像這種時候，我都會採用正片拍攝，所以多少都會出現一點陰影，也無法透過機器修正，所以都是在暗房沖洗時調整調性。但是在街拍時，基本上我不會這麼做。反倒是比較在意快門速度，有時還會轉到 F 值（光圈值）拍攝。

——拍攝 Mr.Children 的工作時，也是使用 Agfa 的正片嗎？

拍攝 Mr.Children、宇多田光，以及巴黎的時尚照都是使用 Agfa Scala。這個底片主要是用在比較急的工作上，比方說雜誌的工作。

——森山先生給人的印象是總是使用 TRI-X 的底片。

以我的情形來說，若是用 TRI-X 的底片拍攝，在沖洗完成之前，我希望有足夠的作業時間，比方說二、三週的時間，不過真的要做的話，三、四天就可以完成，雖然一半是藉口，但是因為接下工作的截稿期總是比較早，很難有足夠的作業時間，我又

不喜歡被催。更何況像是 Mr.Children 的拍攝，因為跟日常攝影不同，偶而我也想做做看，當作是轉換心情，有時也會意外地覺得有趣。但是只要接下工作，就一定會有截稿日期不是嗎。（笑）

Scala 這個底片，是偶然間一位認識的攝影師介紹給我的，聽說在遇到這種接案狀況時就可以使用這個底片，正當我想要證實這點時，剛好《Esquire》雜誌突然有一個攝影特集，請我拍攝黑白照片，也有點算是測試底片，那是我第一次使用。沖洗出來的照片調性有點奇特，我覺得這個底片還蠻有趣的，之後偶而會用這個底片。只是要沖洗這種底片，在東京只有一個地方可以呢，不過距離我現在池袋的工作室算近，所以還算便利。也就是只有高田馬場的沖相館可以沖洗。

所以 Scala 算是不常使用，日常生活中，百分之九十九還是採用 TRI-X。總之我很信任這個底片，跟我也比較合，要是以後沒有 TRI-X 的話，我想我會很受衝擊吧。

——最近在量販店也有賣了。

Scala？嗯，還賣得不錯吧，像是在 Yodobashi（日本電器連鎖店）之類的地方。

137

――我也有點想要試試看。

就乾脆試試看吧，會出現很奇怪的調性呢。

――我也覺得一定要試試，但是我認為好像不太能夠控制曝光，是這樣嗎？

我認為那沒關係，想要變化還是有辦法的。我是屬於那種不了解化學或是底片特性的人，我只是認為使用 Scala 時，調整光圈會造成周邊變暗，所以不太會去改變光圈，只是單純地覺得會讓調性變暗而已。但是或許跟鏡頭也有關係，總之不妨試試看。

――我從以前就很喜歡森山老師，也常看老師的攝影作品，我有三個問題，可以嗎？

好，請。

――首先，在「森山大道 in Paris」中，荒木經惟老師說照片需要厄洛斯（Eros，希臘神話中的愛神）、

2004．7．12

生與死，關於這點，森山老師的看法如何呢？

是關於厄洛斯與塔納托斯（Thanatos，希臘神話中的死神）的事吧。簡言之，就是生與死。有時候荒木先生會把他們混在一起，稱之為 Eros。那是荒木先生經常提出來的三項話題，也是荒木先生對於照片的修辭。若以文字來形容、荒木派的邏輯來看的話，的確全都聚集在這三事情上。至少在愛神部份，我也是這麼認，與荒木先生的想法一樣。不管是攝影，還是這個世界，我經常都是以情色作為大前提，也就是說很性感，但那並不是特別指女性的裸體之類的性感，只是也包含那個在內，同時包括更寬廣、各式各樣的世界，以及存在於人類之間的，也就是說人本身就跟情色有關。

所以若極端一點說明，提到戰場，同樣也會出現與愛神相對的死神。就算是拍攝什麼都沒有、荒涼的風景，那裡也同樣飄散著愛神的氣息，我一直以來都這麼認為。所以攝影才能拍到充滿廣義愛神的世界，而這也是攝影吸引我最大的原因。比方說，平時我們不是會去咖啡店或是餐廳嗎，在某些店裡會掛著幾幅黑白照片，這時我就會馬上認為這些照片真是迷人，比起懸掛繪畫更顯得迷人。不管那幅黑白照片拍的是什麼，我都會覺得怎麼會這麼性感呢。

——那麼關於生與死呢？

那得要問荒木先生才知道。（笑）關於死，不管是創作還是思考事物，只要繼續活著，在觀念以及影像上，都是以此為前提。所以要是表現中，聞嗅不出死的氣味，就會變得很無聊。但是也不是說一定要一直考慮這件事再拍照，我認為這是浮遊在某個意識的間隙裡。我不像荒木先生一樣，在說明任何事時，都會帶入生或死的語言，我的意思不是說荒木先生說的就是錯的，因為只有荒木先生才可以解釋得很清楚，而且也與他的攝影論相關。但是以我的情況來說，我的日常生活中的所有時間，包含攝影的時間在內，與其說是被生與死包圍，倒不如說我是被不安給包圍。實際上當我在拍照時，就是扎根在這些纏繞不止的不安之上。

——最近我因為生病甚至瀕臨死亡，當時我在醫院拍的照片，是我至今拍到最好的照片，是不是跟這個有關？

要是問荒木先生的話，他一定會說：「是吧？是這樣呢。」不過我想一定也是如

——還有，最近年輕一輩的攝影師中，有沒有您認為不錯的人呢？

此吧。

沒有讓我覺得這傢伙真不錯的人呢。或許是因為我不太認識年輕攝影師也說不定。因為攝影包含各式各樣的意義與可能性，我認為在某處，一定有年輕的攝影師正在拍攝領域不同的照片。若是集中在攝影這一個領域裡，大家都同在一個鍋中，但一定會有所不同。我完全不會認為哪個人不好。只是，會讓我的細胞直接感受到衝擊的人，至今還沒有出現。但是說真的，到底在哪裡呢？就是那種會讓人眼睛發亮，突然說著讓人摸不著頭緒的話，但又非常現實的人，也就是會讓人感受到無比衝擊的人。或許在現在這個時代，並不期望這類人存在。如果抱著期待有這種人的話，又會讓人感到有點寂寞呢。因為太多人都只是擁有一點才能的人了。

——最後我想請問在森山老師的照片中，灰色的部份非常漂亮，該以嘈雜來形容嗎？我總是在想到底該如何做，才會出現那些灰色呢？我很在意那些灰色，那到底是什麼呢？

荒木先生也說過同樣的話呢。請看森山先生照片中灰色區域之類的話。荒木先生在我的照片中感受到灰色區域，但是對我個人來說，我對於照片中出現的灰色區域，並沒有特別的堅持，因此也不會特別在意。但是我想或許潛伏在我身體某處的東西，已經形成了我個人的體質也說不定。所以就算在別人眼中，看起來是獨特的灰色層次或是調性，我卻無法加以說明。我只能這麼說，緣因於各式各樣的理由，最後形成這樣的結果。

—— 看了森山老師的照片後，覺得裡面出現的人，看起來不太生動，而且看起來很像是蠟像，該不會是因為您討厭人吧？

這是一個很難的問題呢。要是那麼討厭人，是無法生存下去的。想要生存下去，所有的一切就都會跟人有關，若以一般論來說明，就是跟社會有關，想要生存下去，就會有人際關係。所以就算我想要以討厭人的心情生存下去，很遺憾這可是行不通的呢。但真要說我是屬於哪邊的話，我想我真的是屬於討厭人的那一邊吧。因為人很可怕，非常可怕呢。雖然我有很多畏懼的東西，只是有時候還是會很想念人的存在，雖

說討厭人，但程度也不至於到厭世的地步，但基本上我算是討厭人吧。不過當我很想念人的時候，不會想要打電話給別人，或是去見誰之類的。因為我要是真的這麼做了，又會感到很煩。

就算是臉上在笑，心中卻拼命忍耐。真的，人很可怕，不喜歡呢。要是以攝影舉例，我不是屬於那種會去關心人類利益的攝影師，因為要是先考慮到人，或是社會之類的，以這種心情來思考事物，我就無法拍照。因為就算我拿著相機走在街上，眼前人來人往的人們，在我看來都跟石頭一樣。只是有時候感到很寂寞時，又想要去愛這些石頭，嗯，說我任性的話，就是如此吧。總之，我不屬於那種可以在街上與拍攝對象產生友好溝通的人。

——所以才開始街頭攝影的嗎？不選擇人像攝影，而選擇街頭攝影的理由，就是這個嗎？

人像攝影從一開始就不是我想拍的領域。我二十歲時，首先進入大阪岩宮武二老師的攝影工作，而在那之前，我是靠商業設計的工作過活，在攝影工作室，我認識了井上青龍這位前輩攝影家。他已經過世了，剛好現在在他的攝影集出版了。井上

先生在大阪的西成、釜之崎等領日薪的工作者的街道上拍攝，他在這些有點可怕的地方從事紀實攝影，是位很帥氣的攝影家。我就像狗一樣，跟在那個人的後面，他帶我到西成一帶，讓我感受到在路上攝影的恐怖與快感，也讓我因為想要學習而進入這個領域。自此開始，我的攝影領域就是在路上、街頭。因為有這些過程，所以不管是肖像攝影也好、人像攝影也好，在我的意識裡，對拍攝這些東西無法產生興趣。在路上把人叫住，問說你要不要拍照，或是在攝影棚裡說：「好了，我要拍囉！」然後再跟對方說表現的不要太觀腆之類的話，我做不出來，從以前開始就是這樣。反倒是在路上，像小偷一樣，突然轉過身拍擦身而過的人，這樣的拍攝方式比較符合我的個性。反倒是在街上，各式各樣的人們，對我來說，就像是小石子一樣。所以身為攝影師，我還是選擇在我喜歡的路上，到處晃蕩、持續拍照。

——當您接工作案在拍照時，屬於攻擊性的拍攝比較多嗎？

並不會因為是工作，就變得有攻擊性。反倒是拍攝自己的街頭照片時，內心的攻擊性比較強。只是工作的時候，因為有被賦予的主題，因此對於拍攝對象，有種「準

　　　　2004.7.12

備好，我要拍囉」的心情，有點像是拍攝氣勢之類的東西，但卻不具有攻擊性。當我看起來好像很認真在看觀景窗時，實際上我卻沒怎麼在看，只是透過細胞次元在拍攝。

不管是拍攝女演員，還是模特兒都一樣。看到我很認真地看著觀景窗，對其他人來說，或許這種情形比較少見，但是實際上這些人也只看見了一半。其實我只是閉上眼睛，聽著快門的聲音，透過瞬間拍攝到的模特兒殘像與快門間微妙的聲音間隙，體會著相機是否已拍攝到影像，就只是這樣而已。無論如何，不管是路上的街拍，還是拍攝模特兒，在拍攝現場的我，都是交由動物性直覺行動。

——森山老師的攝影集大多比較厚重，這是製作攝影集時的堅持嗎？還是在挑選方式、排列方式或是順序上有特別在意的部份？

我想大家都知道一本攝影集在整體選擇、構成方式上，每個人都有不同的看法，關於這部份，我還蠻認真看待的。只是關於實際編輯作業的部份，我會跟比較親近且信任的編輯一起討論，然後再將編輯作業交由他們去做。製作攝影集很有趣，比方說製作一本「大阪」，首先我得先從往返大阪拍照開始。製作一本攝影集，最初是從自

145

己任意想像的影像開始，但是之後持續拍攝作業，最初虛構的影像卻開始解體，隨著拍攝的現實，產生了別的概念，於是別的大阪攝影集的姿態開始呈現出來。之後再繼續拍攝一年，又變成了與最初影像完全不同的攝影集。之後再看著底片、沖洗照片，這許多的照片，經由很多人過目後，才完成最後的型態。照片真的就像是活的生物一樣，透過構成、打樣、裝幀，各式各樣的形狀也跟著改變。讓人有活著的感覺。正因為這些過程很有趣，所以我才會這麼喜歡製作攝影集。

—— 您現在正在拍攝夏威夷，當初想要拍攝夏威夷的契機，具體來說是什麼呢？

關於拍攝夏威夷，實際上並沒有什麼特別的理由。我不是因為開玩笑才這麼說，因為在很久以前，我就想拍拍看夏威夷，原因也包含在孩童時期，我曾經擅自想像過夏威夷的影像，所以夏威夷對我來說，有種說不出來的吸引力，無所謂喜歡或討厭，只是很在意這個地方。雖然我剛剛在說明「胎兒」照片時，也說到因為在孩童時期很在意的這種形容詞，但是關於夏威夷，卻是屬於不一樣的在意。至於為何會在意夏威夷這件事，我沒有思考過，只是長久以來模糊的影像就這麼存在我心中。所以當之前

《新宿》攝影集出版之後，我的心中突然急速地轉向夏威夷，想說如果要製作夏威夷的攝影集的話，那就是現在了，一切也就變得現實了起來。每次只要一這麼想，我就會很容易變得很執著，也沒有什麼攝影計畫、事先調查等，總之就想去，也就真的去拍攝，之後製作一本攝影集，就變成這樣了。非常直覺式的感覺呢，而這也是我現在的感覺。

開始拍攝夏威夷之後，前幾天我也去了一個禮拜，到兩個島上拍攝，總之就先拍了，但是拍攝的核心我還沒有抓到，或許該說，我還不知道該著重拍攝哪裡比較好，以及該製作成哪種形式的攝影集等，我都還沒抓到要領。當然去到夏威夷，從早到晚我都在攝影，但是尚未找到重點。我也打算去其他島上拍攝，我想只要再多拍幾次應該就可以找到方向，只是至今還沒有任何想法。雖然一直找不到方向我也很困擾，但是關於那個曖昧的部份，我自己也很期待，甚至覺得有點高興，內心相當複雜。

現在已經拍了威基基（Waikiki）附近，夏威夷島的熱帶植物也拍了，火山也拍了。但是還是不夠。因為是島嶼，還有很多我在意的東西，像這樣再去拍幾次的話，我想大概就可以抓到些什麼吧。到底用黑白照片能夠製作成怎樣的攝影集呢？因為還看不到結果，所以我持續拍攝下去，對於這個過程我還蠻期待的。當然內心也會感到不安，

147

但是時候到了就看著辦吧，這種勇氣我還有。只要能夠製作出黑白的夏威夷就好了。

——關於拍攝對象、還有在照片視框中的構圖，我認為一直持續之後，就會慢慢找到自己偏好的傾向，或是喜歡的感覺。您是否曾經有過討厭自己的作品「很像自己風格」的時期？還有您是否有過在「很像自己風格」的感覺中，因為持續拍攝下去，而陷入不知出路在哪裡的時候？老師之前曾經發生過這種情形嗎？

從剛剛的問題聽起來，兩種情形我都發生過好幾次。我常常都覺得固步自封這件事不是自己可以明顯區分的事。就拿沖洗的方法來說，總是持續同樣的做法，但為什麼自己會這麼做，實際上連自己都不了解。突然覺得不了解的時候，不管是攝影集也好、雜誌也好，就先看自己的照片吧。啊，自己又總是拍這些東西，像這樣子，就可以客觀地省視自己。

但是有時候也會覺得，還不至於到需要反省的程度，也不需要覺得在意，只要像這樣子繼續拍攝下去就行了。但是有時候也會出現不同的情形，會覺得很糟糕、無法釋懷。說得好聽一點，就是一種反饋。這種感覺，直到現在也還是會出現。比方說以

148 2004.7.12

前某個時期，我為了想要找出內心的影像，在沖洗照片時，直到印象深刻的影像出現之前都不放棄。而現在，有時也會出現不想繼續，或是感到厭煩的時候。以前很多人說「森山的照片是演歌」之類的話。但是對我來說，有一段時期會覺得「演歌有什麼不好」，但有時候也會覺得是這樣嗎？突然變得很懦弱。像這樣子重複好幾次，有時候突然可以客觀地看自己的照片，有時則突然改變方向，曾經發生過很多狀況呢。同樣的事，只要今後我繼續拍照的一天，還是會再發生。但是，想要瞭解自己的照片中「很像自己風格」這件事，可不是那麼簡單的，只是，在自己的照片中，規定自己哪些才是「很像自己風格」，或是有所執著的話，那可是不行啊。

—— 就像這樣子，慢慢改變、摸索、找出方向嗎？

嗯，沒錯。因為照片還是會拍到個人的體質，並不是自己想要改變自己，或是有意識地改變方向就可以改變。不管如何持續拍攝下去就對了。照片在一瞬間變得有趣，而自己也會在一瞬間變得明瞭，也會在一瞬間看到了世界，因為都是藉由拍攝而產生的變化。相反地，有時也會因為持續拍攝，變得越來越看不清楚，越來越不明瞭。如

果只要持續拍照，就能全部明瞭的話，那麼也就不會這麼辛苦了，有時也會迷路，或是出現照片與身體分離的情形。

然而儘管如此，不持續拍下去可是不行的啊。要是沒做什麼事就先亂想，覺得這個模式不對，或是那個方法不好，就這麼放棄的話，那麼一切就此結束。還是只能透過繼續拍攝來改變。要是不行，就是不行，將自己想要改變的意志，轉為拍攝的意志，我認為這樣才是對的答案，而我也打算這樣告訴自己。

所以大家持續拍照吧。這個絕非只是我的說辭而已，而是今天我唯一給各位的建議。也就是說，藉由拍攝一張照片，發現自己的欲望，然後把它當作對象持續前進。因為每個人都有欲望，當然每個人的欲望不同，但我認為每個人都是欲望體。當你無論如何也搞不清楚欲望的時候，就先轉向其他地方吧。就算是這樣也沒關係，想要轉向哪邊都可以，這是個人的自由，只要還有這樣的欲望就沒問題。若是以攝影來說明的話，就是首先先拍一張照片，之後再拍一張，然後再繼續拍一張，就像在計算一樣，只要持續下去，就會產生數量。然後當數量到達一定程度的時候，其中就會出現品質。數量與品質是結果，而那個人的欲望實體才是表現的形式。

所以，以街拍的情形來說，我覺得就算不合理也沒關係。反而我覺得不合理就不

2004.7.12

合理，絕對不能小覷，因為街頭攝影師可不能不拍啊，得多拍一些才行。就我所知，同世代的攝影師也是如此，而那些比我們年輕的人也是如此，想要創作的人，大家拍攝的數量都很多，沒有一個例外呢。只有這點，我希望大家都要記住。所以要是發生了不明白的事，雖然還不至於像作家寺山修司所寫的《把書丟掉，來到這個城市》（書を捨てよ、町へ出よう）一樣，總之拿起相機，走到路上吧。不管拍什麼都好，一個接著一個地拍攝。雖然我說希望大家把自己當作是欲望體，但是這卻不像嘴上說得那麼簡單，沒有毅力的話是無法辦到的。但是若不這麼做的話，也無法輕易找出自己與攝影相處的模式、成為攝影師。以上是我想傳達給各位的訊息。

——那麼今天的演講就到此為止，希望大家在暑假期間盡量多拍一些照片。我第一次聽森山老師的演講時，還曾經問過老師：「這個相機要是拍兩千卷底片的話，會壞掉吧」之類的話，但是這個人以一台傻瓜相機就拍了兩千卷的照片，讓我受到很大的衝擊。更讓人感到衝擊的是聽到他說：「只要拍了兩千卷的照片，就能製作一本攝影集」的話。希望大家都能把今天的演講內容，當作好的精神食糧，也請各位繼續大量地拍照。

夏天是攝影師的季節，炎熱的夏天，街上看起來會很白，正因為流著汗水，更能夠融入風景中拍攝。我最喜歡在這種會讓人頭暈的時刻拍照，希望各位也能在夏天，拿出氣勢多拍一些照片。謝謝大家。

2004．7．12

2005.3.5

瀬戶正人 ※1 為各位介紹今天的講師森山大道老師，今天是採取自由應答的方式，各位有任何問題都可以提出來。

我是森山，請多指教。

——以前老師說過想要拍夏威夷，在那之後，您已經去拍了嗎？

我去拍過兩次了，預計於二〇〇五至二〇〇六年之間，打算再去二、三次。至於製作成攝影集之事，依照預定時間大約會在二〇〇六年的七月左右完成。

——還是黑白照片，跟平常一樣的風格嗎？

❖1 瀬戶正人（1953-）：日本攝影師，父親為日本人、母親為泰國人，出生於泰國，成長於日本，東京視覺藝術專門學校（舊東京寫真專門學校）畢業，一九九六年獲木村伊兵衛寫真賞。

2005．3．5

基本上是的。因為在決定要拍夏威夷的時候我就打算拍成黑白照片。相機也跟平常一樣，是傻瓜相機、RICOH的GR21。另外，再追加單眼相機跟35-105 mm的鏡頭，但是街拍百分之九十九還是使用GR21。

——夏威夷有好幾個島，也有街道及山上等，是拍哪些地方呢？

原則上是整體。島嶼現在只去了兩個。就是檀香山所在的歐胡島（Oahu）以及希洛（Hilo）所在的夏威夷島。因為有好幾個島，沒有必要全部都拍。基本上，夏威夷就是街道、公園、熱帶林與山脈，周圍都是海。因為有許多東西，拍攝起來還蠻困難的。至於最後會變成怎麼樣的攝影集，以及我到底想拍怎麼樣的照片，至今尚未掌握到要點。或許再去幾次就知道了，但是也說不定還是一樣難掌握。我覺得我好像選到了一個困難的地方。但是要是無法明瞭的話，那麼最後就會成為一本無法明瞭的攝影集，這樣也沒關係。

一般日本人對夏威夷的印象都是鑽石山（Diamond Head）、威基基海灘、成排的旅館，以及椰子樹等。雖然我還是會拍，但卻覺得不怎麼有趣。就某種意義來說，

163

都是屬於表面的夏威夷，十分地單調也無聊。我想我還沒透視到島的真正核心。

但是另一方面來說，正因為如此，所以才有趣。也就是說，我還不知道該從哪個方向進攻，也不知道攝影集會往哪個方向前進。藉由不斷地拍攝，將自己原本對夏威夷持有的印象，慢慢地從身上移走，如此一來，也變得更有趣了。

還有今年七月，我即將出版第七本攝影集，那本是拍攝阿根廷的布宜諾斯艾利斯的作品。去年夏天去拍了一次，今年也去了，終於把攝影集完成了。布宜諾斯艾利斯是南美的大都市，因為是相當大的都市，所以有很多的階層與黑暗的一面，許多東西混合在一起，形成渾沌狀態，總覺得跟我的感覺及體質非常契合。儘管如此，布宜諾斯艾利斯多樣街道的層次感，非常刺激，拍攝起來也不容易，在這方面與夏威夷非常不同。夏威夷因為在這方面的混合感覺非常薄弱，所以雖然有趣卻很困難，再加上我還沒掌握到內部的感覺，所以檀香山看起來雖然很可疑，但卻拍不太出來這種感覺。是處越來越奇怪的地方，當然我也覺得有點可怕。總之，因為心中感到困惑，所以變成現在這種局面，然而奇妙的是在我心中卻有著期待的感覺。

瀨戶　有沒有解決的策略？

沒有，至今還沒找到呢。夏威夷島是最大的島，在去之前，我自己擅自想像一些畫面，在那邊有個叫做希洛的地方，那個地方也是我以前想像過的街道，但實際到現場，令人感到可怕的是，那裡什麼都沒有。當然不是真的什麼都沒有，總之附近有高山，連日來都被霧氣籠罩著。咦，難道我是到了輕井澤※2了嗎？就是這種感覺，晴天的時候，拍起來的感覺就像是在拍八丈島※3一樣，真的是讓我木然了呢。

但是呢，因為我不是來拍夏威夷的紀實照，所以能夠用黑白的照片拍攝任何我想拍的東西，若讓我擅自解釋的話，就是又暗又寒冷的夏威夷攝影集。

——之前我看過在東京歌劇城藝廊（Tokyo Opera City Art Gallery）舉辦的「森山·新宿·荒木」的展覽，那些照片全部都是在一天之內拍攝完成的嗎？

不是，並非全部都是一天之內拍攝完成的。你說的那個部份，也就是在一天之內

❖ 2 輕井澤：位於日本長野縣，是日本有名的避暑勝地。

❖ 3 八丈島：隸屬於日本東京都，位於伊豆諸島最南邊。

165

拍攝完成的照片，是我跟荒木先生兩個人，我們決定在同一天，一起走在街上拍照，那是供錄影用的計畫。當時的拍攝，正確來說還不到一天，也不足半天，而是不到三個小時的拍攝。

——拍攝地點，事先就已經決定了嗎？

總之，兩人在事前只決定要一起在新宿散步。會合地點約在我常去、也很喜歡的咖啡店 HUIT，從那裡出發，經過靖國通，就是新宿黃金街了。在黃金街裡一邊街拍、一邊散步，再穿過往歌舞伎町方向，在那附近，兩個人隨意拍攝。

荒木先生認為「新宿就是歌舞伎町，歌舞伎町以外的地方都不是新宿」，雖然我的想法有點不同，總之當天我們兩個拿著相機，來場久未舉辦的攝影之約。

大概在三十年前，我們兩個曾經拿著相機，花了半天的時間，在沖繩的國際通上拍照。因為當時的感覺不錯，荒木先生和我各自留下了很好的回憶，所以就以此為主題，想說在新宿再來一次。所以當時在新宿拍的照片，當然也列入展出的一部份。而我在隔天以及再之後一天，集中拍攝共計三天的照片也展示在裡面。至於荒木先生則

是一個人在早上跑去拍攝，之後好像也帶著模特兒到愛情賓館去拍攝。展場中最大的空間，展示的是我們兩個至今拍攝新宿的照片，我展示的是一九七〇年代前後的新宿，而荒木先生則展示一九八〇年代的新宿。至於其他的牆面，由於策展人北澤弘美（北澤ひろみ）小姐的建議，我們一起在八月十六日拍攝，我們兩個也同意，因此最後變成了我們兩個的雙人展。因為非常刺激也很有趣，我對那場展覽留下很深刻的印象。

——森山老師一直都在拍照，而現在也繼續拍，您認為攝影的魅力是什麼呢？

嗯，很困難的問題呢，因為是屬於很原則性的東西。攝影對我來說是什麼呢？若是用文字形容，就是具有某種吸引力，關於攝影的魅力也無法胡說八道，雖然很不好意思，但我現在的感覺就是這樣。總之就是我個人，唯一與現世相關、有所堅持的東西，而其中最關鍵、具有決定性的東西就是攝影。

攝影的魅力，若是以條列式的說法來形容，就是將經過、一瞬的時間記錄下來的東西；複製的媒介；存在本身就很性感；暴露事物的能力；能夠展示世界的東西。只要一開始舉例就沒完沒了。

167

還有一個，只能拍到眼睛可以看到的東西。因為極為現世、記號，以及具體，相對地也具有抽象性與象徵性，所以我非常喜歡。在我心中，攝影這個媒介，具有某種純潔的感覺。若稍微裝模作樣一點來形容的話，每次快門的聲音，就跟我心臟的跳動一樣，而每次拍下來的畫面，就跟我走路時步伐一樣。

因為我很喜歡欲望這個用詞，所以常常會用這個詞來形容，也可以說攝影根源於我身上各式各樣的欲望，全部都與攝影相連結。而那些欲望變成了拍攝的動機，也是煽動新欲望的來源。此外，也跟外界的認識與知覺有關，抱持著永不停歇的密碼不斷來回。總之，也就是欲望永無止境地循環，我認為攝影就是如此。

儘管如此，卻非麻煩之事，這是我最後對攝影的想法。因為自己就是欲望體，而手邊有相機，只要出門一步，外界就是事物的洪水，剩下的就只是持續將那些東西複製下來。總而言之，只要拿著相機出門就行了，極為簡單的事。

打個比方，不管是美術館也好，攝影展也好。到了美術館或藝廊，在看完藝術之後，走出外界一步，遙遠的某處，藝術正在發生。比方說新宿的街道，無時無刻都在產生藝術。那些都非常現實呢。對我來說，眼前的藝術，反而比較像是遙遠的表現，然而新宿的現實，卻能讓我實際感受。嗯，要是說得太露骨的話，就會遭到其他人的

反擊。但是若讓我老實說的話，我認為照片在拍下以前就已經被拍攝下來了。也就是說，外界與事物都是以被拍為前提而存在著，只是再度呈現在我們眼前而已。

——我想要請教瀨戶先生跟森山先生，之前瀨戶先生在看過歌劇城藝廊的攝影展後，曾經說過荒木先生與森山先生其實是在看同樣的東西的感想，我想要請教關於這件事。

瀨戶　在那個攝影展之前，《朝日相機》曾經分別採訪過他們兩位，而兩次的採訪我都陪同在旁。我以前一直認為，森山先生與荒木先生對於攝影這件事採取的方式不同，也就是一直都站在不同的立場。然而，當我在攝影展現場，交互觀看森山先生及荒木先生的照片時，沒想到到最後，照片就混在一起。走出展場之後，我覺得不管是哪邊的照片都很好，當時我第一次覺得，他們兩位都是一樣。不管是在光線的部份、街道的樣貌，還是堅持的感覺，完全一樣。我認為在拍攝時，荒木先生有森山先生的方式，而森山先生有荒木先生的看法，只是在最後拍攝的一瞬間有所不同。森山先生怎麼看呢？

荒木先生是能夠看出照片本質的人。不管是照片本身，還有該如何讓別人來看照片，都很徹底明瞭的這樣一個人。關於這一點，我非常信任他。我常使用可疑這句話

169

來形容，不管是用奇怪形容、或是用可疑形容也好，在能夠敏感地察覺飄散於都市與人間的細微差別這個地方，荒木先生跟我的模式有點像。他在意精神上，而我則是著重在輪廓方面，雖然兩人性格不同，但是關於攝影，在這方面的嗅覺卻蠻像的。所以兩個人一起走在路上，雖然沒有事先商量，但是卻都前往同一方向、地方。但是雖然兩個人停在同一個地方，但鏡頭面對的對象卻不同。是背對背的呢，有點好笑。

荒木先生就算走在街頭，也會輕易跟女人打招呼，自己創造拍攝的契機。而我的方式卻不同，也做不出來相同的事。總之只想拍照而已。之前我們一起拍照的時候，荒木先生帶的是6×7的相機，他只要稍微打聲招呼，就能在一瞬間將通過的女性也捲入拍攝畫面中；而我則是採取不看觀景窗的方式，接近人或是某個街角，也就是有點像小偷的手法。就是在這些地方有所不同。雖然這些不同，造就之後兩人拍出的照片也有所不同，但是原則上，對於攝影的思考方式與觀點，我認為他跟我還蠻相似的。

所以才合得來吧。雖然方法與方向不同，我認為就結果來說，兩人都是在記錄。

—— 老師常在晚上拍攝，以前在電視節目中看到您在夜裡拍攝時會使用閃光燈，在拍攝夜晚的風景時，若使用閃光燈會改變影像嗎？

我使用的是傻瓜相機上面的閃光燈，光量還不足以會改變風景吧。只是當作補助使用，像是在拍夜晚的海報時，稍微接近一點時會使用。基本上，我不太喜歡使用閃光燈。只是像是招牌或是貓，突然出現在眼前時，我會先關閉閃光燈拍一張，之後再打開閃光燈拍一張。就只是這樣而已。傻瓜相機閃光燈的亮度雖然只能照亮數公尺以內，但是對於稍微遠一點的地方，微妙地還蠻有效的，採用 TRI-X 的底片，就可以明白微妙之處，所以蠻有趣的，而且又具有效果。

——是以直覺先拍下當下的拍攝對象以及氣氛，因為之後可以再整理，所以先以當時的心情優先嗎？

對，就是快門優先。稍微擦身而過的東西，我只要突然感應到什麼的話，手指就會自動活動起來。基本上我不屬於那種會停在街上決定構圖，或是等待拍攝對象過來的人。我經常都是採用不看觀景窗的方式，拍攝擦身而過的景物。

——不要考慮多餘的東西，以直覺來拍攝風景，這件事比較重要嗎？

我常說拍照是生理的、動物性，很直覺的拍攝，確實就是如此。儘管如此，直覺的那一剎那，拍攝者的意志、性格、習慣、記憶與美學還是會互相連動，因此才會按下快門。因為感應到些什麼，所以才會按下快門。之後在沖洗照片時，才知道自己的直覺是對的。這張照片不錯、那張照片應該要修剪，至於那張就維持原樣之類的。這些都是直覺的意志。

——我用的是6×6的相機，在視框中先決定好各種要素再拍攝。

單純來說，就是採用看著觀景窗裡的景色，再決定構圖的方式吧。

——對。但是這樣好嗎，有時自己會開始產生懷疑。

若以結論來說，就是人各有不同呢。比方說攝影適合攻擊性強的人，也適合內向的人。所以會有像你這種想將世界緊緊鎖在框架中的人，也有像我這種跑出框架外面的人。這不是誰對誰錯的問題，只是因為性格、體質不同，因而選擇方法也有所不同。

所以你想要在６×６相機的視框裡，以自己的世界來創造構圖，想要拍攝冷靜、靜止的感覺本身一點錯都沒有。

但是因為是６×６相機，一定得看觀景窗再決定，如此一來，意識就會先出現，很難抓取一瞬間發生的事。必須看清楚觀景窗裡的各個角落，然後再決定構圖。當自己這麼想時，就等於思想犯一樣，就算想要不看觀景窗拍攝也沒辦法了。不管是哪種方式，只要能夠將訊息傳達給觀者就好了。

——老師能夠在一瞬間透過35mm就按下快門，真是厲害啊。

那是因為我一直都是使用35mm的相機。有時候我會請別人讓我看看６×６相機的觀景窗裡的風景，聚焦的感覺與視框的尺寸，還蠻有趣的呢。但是有趣的只有這個部份，結果最後我又變得焦躁起來了，又想要開始我的拍攝慣例。

瀨戶　我認為森山老師或許是因為年輕的時候擔任過美術設計，當透過觀景窗看風景時，會覺得很像是在構圖，所以會覺得有點嚴肅。

雖然拍攝的時候，以前當設計師的感覺不會跑回來，但是因為畢竟當了幾十年的攝影師，都已經存在於細胞裡了，所以不管是自己的視野，還是沖洗照片的方式，都已經自然而然地附著在身上。所以不管拍得再怎麼隨便，最後還是想要追求嚴肅的一張照片。

——森山老師年輕的時候是怎麼一回事呢？

怎麼一回事？很年輕啊。（笑）

——怎麼生活的？我現在二十九歲，曾經發生過很多事，有時也會覺得生活很辛苦，您曾經這麼想過嗎？

我了解，很辛苦吧。二十九歲是我投入攝影的時期。只要是任何關於攝影的事，只要一想到我馬上就去做。做的事情都很急，而且都是半調子。剛好是《挑釁》雜誌出版以前的事，也是我最初的攝影集剛出版的時候。當時的我，剛好是抓住、確認屬

於我的攝影脈絡的時期，說好聽一點，就是非常勇敢，說不好聽的話，就是每天都有

勇無謀，只是不停地拍照。當時的生活，真的是非常辛苦，但是關於攝影的心情卻非

常活躍。有點像是非常莽撞前進的感覺，所以在許多方面都很辛苦。

——您說找到自己的脈絡，但您卻認為當時非常的落魄？

雖然找到屬於自己的脈絡，但當時我曾經嘗試過很多種拍攝方式，總算找到適合

自己的方式，而覺得攝影有趣也是從這時候開始。總之只要一直拍攝，在拍攝的過程

中自然會找到屬於自己的攝影密碼。我真正認真開始拍照的時間有點過晚，過了二十

歲，因為想要轉換設計師的工作，進入大阪岩宮老師的攝影工作室一年半，之後再到

東京，擔任細江英公老師的助理三年。三年間，因為助理工作非常忙，所以我幾乎沒

有時間拍攝自己的作品。而且因為擔任攝影助理，處理各式各樣的工作，非常愉快。

當時的我根本沒有想過要拍自己的作品。而細江老師也曾經對我說，為什麼你在我這

裡都不會想要多拍一些照片。不過，我真的就是沒拍。

然後到了二十五歲，成為自由攝影師，總算醒過來了。在細江老師那裡三年，一

直都在忙老師的工作，我度過了非常刺激的助理生活。然而一旦變成自由攝影師之後，馬上就變得很閒，什麼工作都沒有。連照片都沒多拍一些就娶了老婆，就這樣成為自由攝影師。老實說，現在回過頭看以前，到底我是怎麼生活下來的，連我自己都不知道。總之，就是這裡騙一下，那裡騙一下，雖然話聽起來很難聽，但我的人生，總是在騙些什麼而過下來的。嗯，與其說是騙，倒不如說是對別人造成困擾。

—再追問一下，現在也是這樣嗎？

嗯，就某種意義來說，現在某些部份也很類似。就算我自己不這麼認為。總之年輕的時候，對於攝影非常熱情，也非常執著。但是卻無法與真實的生活狀態取得平衡。總之腦子裡只有攝影的事，也幾乎都沒有回家。攝影以外的事，就像是斷了線的風箏一樣。

以一年、再一年作為生存的單位。一年結束後，總算是度過一年，要是今年能度過的話，那麼接下來的一年，應該也沒問題吧，非常切實的問題。因為人啊，不管再怎麼低潮，或是如何地衰弱，總是有辦法過下去呢。然後又一年結束了，我就像這樣

176 2005．3．5

子，等我注意到時，已經過了幾十年了。總之，就是一年又一年的累積上去。

由我自己說好像有點奇怪，但是我在《攝影 再見》這本攝影集中寫道，我是無法離開攝影的。因為有太多的煩惱、欲望與屏障，多到滿出來，而那些都相當現實，而且非常強烈。所以只好將多餘的部份轉向攝影，所以我才能過下來。有人說人生只要經過設計就能生存，但人生可沒這麼容易啊。真的，我就是靠這股執著活下來的。

瀨戶 某個秋天，有一次我跟森山老師一起搭電車，在電車上看到農家在割稻。森山老師看著農家的人說：「啊，沒問題呢，明年也沒問題呢。」看著別人的米這麼說道呢。（笑）

但是，我真的這麼認為。因為有這麼多結實的米，我想之後就會運到我們身邊吧。

（笑）雖然說出來會被別人笑，但這真的是很實際的事。所以若是害怕生活會變得很苦的人，最好還是早點放棄攝影比較好。雖然聽起來不太好聽，但是如果只想拍一點好照片，開兩、三次個展就好的人，最好還是放棄比較好。或許有才能，但是卻沒獲得攝影之神的眷顧。

——就算想表現抽象的東西，或是利用相機拍攝具體的物品，我認為一定會有主題才對。先產生自己的感情，然後再傳達到該事物身上，因為有具體的物品，所以才能產生出作品。森山老師的情形是屬於哪一種呢？

還有另一個問題，當照片變成作品時，就會有除了自己以外的人會看到。若是以直覺來拍攝，您在拍攝時曾經意識過其他人嗎？

人只要活著，就會帶有觀念呢。不管是在想像的部份、心情的部份，或是觀念的部份，不同的人會蘊涵不同的東西，所以我的答案是兩方。因為以我來說，我總是拍攝路上或是街道，所以被具體的事物觸發的機率壓倒性地較多。

在拍照時，我曾經在心中先想過該如何拍攝該張照片。當然那是在腦中產生的影像。但是要將腦中的影像，在現實中完成，當然不是那麼容易就可以做到。所以與其考慮這些事情，反而比較容易受到眼前事物的觸發。經常以個人的立場與外界對應，在一瞬間對話，同時與之交集，自己則變成了探測器。這麼一來的話，由微小觀念形成的影像，呈現在現實之前，就變得更加微小。相較於內在的世界，外在的世界反而比較刺激。總之，我認為照片不該透過形象來創作，而應該是展露世界的媒介。一直

以來我都是抱持這種想法拍攝照片。

有先設定明確主題，再依據主題拍攝的攝影師，也有藉由攝影來展現觀念與美學的人。這些都很好。這些都是攝影，因為每個人有不同的想法。雖然有人會先設定主題，再依據計畫拍攝，但是我卻沒辦法。姑且不論好壞，我是透過直覺來挑戰，如果覺得右邊有趣，就往右邊去，如果在意左邊，就往左邊走，雖然模式聽起來非常流動，如果也很衝動。但是關於攝影，我無法讓主題優先，說得清楚一點的話，就是我認為那些東西很礙眼。總之，在我們生活之中，自然浮現的東西、見到的東西、在意的東西，我會被這些東西所吸引，也因而它們成為我拍攝的對象。

總之，或以偏頗的說法說明，就是我個人，拿著一台相機，身在街道中拍攝，這樣就夠了。若以極端的說法，所謂的主題，就是跌落於街道中，而我手裡拿著相機、站在那裡，這就是主題，在我心中我是這麼認為的。這就是我拍攝的模式。

比方說製作名為《新宿》的攝影集，或是稱為《大阪》的攝影集也好，這些與其說是設定主題，還不如說是決定拍攝地點。總之，拍攝新宿，不，應該說是在新宿拍攝，這樣比較接近我的想法。雖然聽起來好像很隨便，總之若是先設定主題或是概念，就很容易被那些東西束縛。與其說整合這些東西，我比較想要跳脫思考。

至於另一個問題，我想不光只是攝影，任何想要創作的人，基本上自我顯示欲都比別人強烈。因為想要讓別人看見自己而拼命地表現。我不相信那些沒有自我顯示欲的創作者，因為不管是什麼人，多多少少都會有想要展現自我的欲望，只是創作的人，欲望比較強烈而已。因為想要表現自我，這也沒辦法。也就是說，我認為在根柢隱藏著巨大的倔強。

總之，我在拍攝時，不會先想到別人如何看待這些照片。我認為只要一開始思考這些事情，就會變得很無聊。在拍攝時還是應該跟隨著自己的欲望行動。因循著那些不知道是什麼、未分化的各式各樣的理由來拍攝，因為在自己心中，那些不知為何的理由還比較重要。但是呢，只要作品有人看，完全沒想過觀者會如何觀看照片一事，這是不可能的。要是說完全沒想過，就是謊言。但是拍攝照片之後，我不會去思考希望觀者如何觀看、或是我希望如何被看待這類的事，因為去思考這些事不僅無意義，也很無聊。攝影在這個方面與電影不同。接收者，也就是觀看照片的人，只要人不同，觀看的方式一定也會有些許的不同，也因而照片的觀看方式是件有趣的事。

所以我幾乎不在意觀者。總之只要自己覺得好就行了。因為這些事情，都是從自

我顯示欲開始的，也就是自我意識過剩。我才是最好的，就是這種自信、自負，及自傲。就算是虛妄，變成這樣，不拍也不行了。因為由個人擅自產生的欲望而看見的現實，才會讓人獲得感動。要是沒有這些東西，我認為創作也無法傳達出去。

還有一個地方我說得不是很清楚。比方說，實在不知道自己該拍些什麼才好，因為嘗試過許多方法了，也一直在思考，所以現在反而有點遠離了攝影。會說這種話的人可是不行的喔。正因為不清楚，所以反而更要自信、自負、自傲。雖然有點像笨蛋，但這個是重點。只能從這裡開始。

——森山老師在拍照時，動作非常輕盈，而且行李很少，我非常注意這件事。

我很討厭帶一大堆行李在身上。帶很多東西在身上，我真的沒辦法，所以我才會用傻瓜相機。在使用傻瓜相機之前，我使用的是ASAHI PENTAX的小型相機。總之太重的東西我都不喜歡。到了冬天的時候，因為會穿大衣，所以我也不會帶小包包，就直接將底片放在口袋裡，相機就放在褲子後面的口袋裡，這樣就解決了。當然也不會帶什麼攝影包之類的。

181

——可以放得進褲子口袋？

可以啊，因為是傻瓜相機。要是再帶更多東西，我就會失去拍照心情了。真的。

比方因為工作去國外拍攝時，因為擔心要是相機壞掉的話會造成困擾，所以會帶備份。但是一到國外，就馬上回到原本的牛仔褲配相機，要是在夏天的話，連底片也會塞在口袋裡。我平時常會看到一些業餘攝影師的歐吉桑們帶著攝影器材包，頸上還掛著一堆相機，行頭實在太多，讓人不敢相信。那些人帶那麼多東西，到底想拍什麼？還有那些擔任新聞及娛樂媒體相關的攝影師，因為要帶很多器材，真是讓人同情。我真的連相機都嫌礙手礙腳。

——有沒有您覺得很有趣的攝影展，或是您認為看了之後很失望的攝影展？

懷舊又有內容的攝影展，因為很可疑，所以很有趣呢。相反地太有規矩、乾淨的攝影展我就覺得很無聊。有各式各樣的展覽，我認為每個人遇到的展覽，就是自己應該要看的展覽。書也是一樣，就算你跟別人說，請讀讀看這本書，但是或許對方讀了

2005．3．5

之後覺得很無聊。所以一般而言，就算你希望別人怎麼看，最終也無可奈何。

只是有時我會去 on Sundays、ABC 這些書店，看看其他類型的書，不會只挑自己喜歡的書，全部都會瀏覽一遍，還蠻有趣的呢。不僅是攝影集、繪畫、設計、建築、時尚、電影等，還有外文書，全部都看。因為毫無章法的刺激，有時也會影響到之後的記憶，或許在某天，突然發揮效用也說不定。

總之，現在進行的許多事情，很有可能在之後突然發酵。就算不是直接影響到自己的工作，也可以從旁看見自己現在的狀況。若你希望我給你建議該看那個展覽，那就是現在歌劇城藝廊正在展出的我跟荒木先生的雙人展。這個展覽很有趣，而且對你來說會有幫助喔。（笑）

但更極端來說，就算是不看其他人的創作也沒關係。自己創作，如何？乾脆就自己創作，讓別人來看。要是你跟我說，我們現在還在學習過程，那麼我也無話可說了，只會讓我很想跟你說，現在是看別人作品的時候嗎？雖然說學生應該要多累積一些經驗，也應該要多學習，但老實說，如果有時間看別人的照片，還不如自己認真思考，該如何多拍一些照片，讓別人來看還比較好。雖然這麼說好像有點不負責任。

但是想要創作的人，要是因為看到別人的攝影就覺得感動，那還得了。之前國外

的雜誌來採訪我時，問我覺得羅伯‧法蘭克（Robert Frank）❖4 怎麼樣。我認為羅伯‧法蘭克真的是位很好的攝影家，是一位欲望很深的歐吉桑。但是若我打從心底認同對方的話，那不就沒什麼搞頭了，所以無可奉告。

雖然我的話聽起來很極端，總之，我只想說，與其去看別人的創作，還不如自己創作。

──拍照完，最後想要發表時，製作成攝影集或是舉辦攝影展，在這些方面有什麼不同嗎？

完全不同呢。雖然將自己的照片展示在外，這部份意義是一樣的。但是我真的不太喜歡以展覽的形式展示自己的照片。雖然我說不喜歡採取展覽的形式，但是卻在國內外舉辦過很多場攝影展呢。但是我真的比較喜歡製作攝影集。

關於攝影，我的考量都是以製作一本新的攝影集前進。以製作攝影集作為前提進

❖ 4 羅伯‧法蘭克（Robert Frank, 1924-）：攝影師，出生於瑞士蘇黎世，一九四七年移居美國，一九五八年發表代表作《美國人》（The Americains）。

2005.3.5

行拍攝，顯像、沖洗照片，隨著一連串的過程，省視自己現在正在思考什麼、想要做些什麼，也就是透過自己拍攝的照片來看見自己。

於是，自己平時的思考模式就出現形狀了。對我來說，那是實驗的地方、檢證的地方，也是發表的地方，也是我難得將照片與自己對照、看見自己的時候。從決定形式、編輯、裝訂、印刷等過程中，到底會出現些什麼呢？是一場非常驚險的作業。因為有這些過程，使得平時模糊又懶惰的我，心情變得非常高昂，因為能夠獲得非常刺激的經驗，所以製作攝影集非常有趣。

另外一方面，攝影展在美國通常都被稱為「秀」（show），不太會用展覽來形容。

然而，對我來說，展覽真的就是秀呢。也就是空間的演出。到我攝影個展展場的人們，當他們踏入展場的瞬間，能夠感受到多強烈的視覺刺激呢？就只有這一點。在觀眾看到作品之前，由空間造成的第一印象，就是最好的提示。所以展覽構成、展出形式，以及展示方法都很重要。至於該如何讓觀者觀看照片這件事，那可以放到最後面再來考慮。每當我去看別人的個展時，要是在這些地方沒有受到任何衝擊的話，我馬上就會走出去。

—— 關於《攝影　再見》這本攝影集，老師現在怎麼看待？像是關於裝幀、還有拍照這件事。那本攝影集整本都畫線，讓人感到印象深刻。現在您繼續拍照，針對這件事，您現在又是怎麼認為呢？

現在就算問我，我也不知該如何回答。當時的我，就像是羊群的毛整個被剪斷，從很混亂的時期中走出來，現在回想起來，當時的決定是對的。在製作《攝影　再見》這本攝影集的時期，是我最不了解攝影的時候，也是看不見方向的時期。在製作那本攝影集之前，與中平卓馬、多木浩二花費很多心力在《挑釁》上，同時手上也有好幾個雜誌的連載，是相當忙碌、苦惱的時期。也是一想到什麼事，就想要嘗試看看的時期。當時的自己，不斷地累積實驗的過程。不害怕武斷，只要一想到的事，立刻就執行。年輕、武斷，又活力過剩呢。然後突然想到乾脆不要拍照好了。就像這樣，總之，認為很多事只是映現在眼前，我認為那已經不叫做攝影了，而是幾乎處在自我解體的狀態了。

因為處於這種時期，自己拍攝的照片，還有其他看到的照片，全部都看起來很空虛。照片已經變成空無的感覺。我認為既然攝影是有邊界的，那麼我就把照片帶到最邊界的地方。心中總是在思考這些事情。現在回想起來，當時的我到底在想什麼呢，

不過當時的我真的非常認真。總之，想要將照片解體，當然這件事是不可能的，但是將照片解體這件事，是我當時的執念，也是主題。只是實際上不是照片的解體，是我自身的解體。總之，在混亂中，偶然變成了必然，因而完成了《攝影　再見》。嗯，就有點像是痛苦不堪的痕跡，而攝影集就是痕跡的紀念品。

然後，出版了之後，我真的沒事可做了。不管做什麼都沒感覺。突然之間，攝影離我好遠。有點像是脫離了最痛苦的時候，突然停了下來。但是不管發生了什麼事，我還是離不開攝影。我是不是應該裝作什麼事都沒發生過？在那之後，我的生活徹底改變，變得跟逃犯一樣，幾年之後某一天，我又率直地回到攝影身邊。

接下來的話或許聽起來有點奇怪，但是我是屬於那種不買相機的攝影師。實際上在我退出攝影的時期，也就是沒有拍照的那個時期，其實才是最深刻思考攝影的時候。現在回想起來，關於攝影，最有觀念、也最具理論的時候，或許就是在那段沒有拍照的時期也說不定。現實生活中，幾乎沒有拍照，手裡也沒有相機，但是深夜一個人，卻總是思考著攝影。就在這樣的時期，某天我剛好走在神田的街上，突然看見一台很古的 PENTAX 的單眼相機，不知為何，我突然很想要這台相機。之所以會想要擁有，就表示自己很想要再開始拍照。然後我買了相機，就好像攝影新手一樣，開始一張一

張地拍。然後，之後出版的就是《光與影》這本攝影集。

之後我就常聽到別人說，不是已經說《攝影　再見》再見了嗎，怎麼還在持續拍照，還有那種照片不叫做照片，應該叫做設計之類的話。但是這些都無所謂，不管別人怎麼想、或說些什麼，我只想拍我的照，就不要管我就好了，這樣我也會比較輕鬆。

── 請問您喜歡的女性類型是哪種？

不要亂開玩笑。（笑）所有的女性都很迷人，真的。

── 我想森山老師現在也在培植一些年輕攝影師，您會跟這些人說什麼？或是您希望他們之後變成怎麼樣？

因為認識太多的年輕人，沒有辦法全部記得。瀨戶就是當初我在東京視覺藝術專門學校初次擔任講師時的學生。所以直到現在，我都還是會直接叫他「瀨戶、瀨戶」的。在他成為一流的攝影家之後，我才叫他「瀨戶先生」，覺得有點難為情。

雖然我不適合當老師，但是只要受到委託還是會去，所以我沒有辦法像一般學校的老師一樣，也沒有任何想教人的心情。我只是讓學生把自己的作品帶來，而且只是幫忙看照片而已。在東京視覺藝術專門學校一教就教了二十五年，剛好四分之一世紀，之後雖然我辭掉這份工作，但是二十五年來的教學，都是採取這種模式。我是那種如果學生沒把作品帶來，我馬上就會回去的老師。因為要是沒有照片的話，我也無事可做。至於講義之類的，就交給專業課程的老師就好了，我打算把我當作教學的最後一關，所以要是沒照片的話就立刻結束。

另外，在一九七四年到一九七六年間，也曾經在「Workshop 攝影學校」教過，那裡算是集結個人攝影師的攝影學校。從我的攝影教室出來一些優秀的攝影家，像是倉田精二、北島敬三，以及澀谷典子等。但是在當時，我沒有教他們什麼。只是跟他們一起喝酒、下將棋、旅行，都是在做這些事。所以有時澀谷小姐會有點生氣的對我說，森山先生，偶爾也請說一些關於攝影的事吧。嗯，我算是徹底的反面教師吧。但是學生們擅自把我當成老師。只是就算我不一仔細教導，只要他們仔細地觀察，就可以知道哪些地方值得學習，哪些不以為然。只是，對我來說，當看到資質不錯、又拍很多照片的人，就會特別注意。而在看照片時，評語都很直接。好、壞，不錯或是

不好，擅自說出自己的感想，因此自然而然地就能產生溝通。攝影本來就不能用教育的，就像是這種感覺吧。

——聽森山老師說話，有時看起來很愉快，但是有時又會覺得好像是在生氣。

我無時無刻都處於焦躁狀態。因為縈繞著莫名的不安。不知道是不是因為不安所以才會焦躁，或是相反，我想兩方都有吧。比方說我不相信那些認為照片很有趣、愉快又令人雀躍，所以才拍照的人。與其說我不信任這些人，倒不如說根本就不是這樣，只是現實帶領他們拍到那些照片，與照片本身愉快、有趣的看法有點不同。

但是對我來說，不焦躁的時候，令人感到意外的，就是攝影的時候。這並不表示拍攝就是一件有趣的事，而是在那個時間點，我像是處在一種氣泡的狀態，手裡的相機就像是探測器一樣，與路上各式各樣的東西交互感受，其他一切的事物都遠離了我，也就是說，我從日常生活中的焦躁獲得解放。只是平時的焦躁，反彈成為拍攝照片的動機。但是拍攝本身卻不是消解焦躁的方式。

無論如何，我不想以確切的方式來看待所有的事情。我無法因為相信，所以在心

2005．3．5

中沒有任何困惑的情況下去拍照，而我也不想這麼做，因為焦躁才有動力。

——森山老師在拍照的時候，有沒有主題性？或是有沒有依據主題來拍照的想法？

剛剛我提到《攝影，再見》時，說到當時的自己越來越找不到與照片相處的模式，在那之前，不安與焦躁感真的是過多。然而這種關係之下，自己與照片之間的共犯關係，延伸出來的欲求，那是屬於另一種感覺，那些循環就像是「莫比烏斯帶」（Möbius strip）[5]一樣，總是存在。然而在此狀況下，與其去找尋主題意識、或是設定個別的主題，我的意識反而比較是朝向下一個欲前往的方向，我總是思考我該採取哪種方法展開。也就是說，並非是一種找尋主題的過程，而是依據自己的體質，找尋某種傾向或是對策。

❖ 5 莫比烏斯帶（Möbius strip 或 Möbius band）：由德國數學家、天文學家莫比烏斯（August Ferdinand Möbius）和約翰・李斯丁（Johan Benedict Listing）在一八五八年發現。是一種拓樸學結構，一個只有一面的連續曲線，可以用一條紙帶扭轉半圈再把兩端黏貼後得到。

一九六五年某個夜晚，我下定決心要刊登照片到現在已經停刊的《相機每日》攝影雜誌上。我絕對要刊登照片在那本雜誌上。當時有一位叫做山岸章二的先鋒編輯，是那本攝影雜誌的負責人，我自己擅自決定要讓那個人看看我的照片，並把照片刊登於《相機每日》。

因為我從小的時候開始，就很喜歡美軍基地街道上流線又鮮豔的感覺。那天晚上我決定要去拍攝基地，之後每天就開始往返拍攝。我原本的主題並不是拍攝橫須賀的基地，而是要把照片拿給山岸先生這位編輯看，並且刊登照片到《相機每日》上。當時我住在神奈川縣的逗子，就在橫須賀的旁邊，是一處飄散基地氣味的街道。我之所以會選擇橫須賀，並不是因為我關心基地問題，或是想挖什麼內幕之類的。當時的橫須賀，也就是一九六〇年代中期時，當時是越南戰爭正激烈的時候，與現在的橫須賀街道樣貌完全不同。比較俐落、荒亂的感覺。我真的是深刻感受到，在這個很可疑的街道上拍攝街頭照片，很有趣、很辛苦，也很嚴苛。總之，非常可怕。拉客的人、巡邏的人，令人感到畏懼的地方，真的很多。就在拍攝橫須賀的過程中，我深刻地感受到也產生預感，今後我將會以這種模式持續拍攝照片，而我的攝影領域，一定就是在路上。之後幾十年，我真的在各地的街頭馬路拍照，而當時的橫須賀，就是我的第一

2005．3．5

步。還有啊，當時拍攝的橫須賀照片，很幸運地藉由山岸先生之手，刊載了將近十頁。真的讓我非常高興。

在拍攝橫須賀之後，我又陸續拍了熱海。熱海是有名的溫泉街，我認為這裡非常像日本，與其說像日本，倒不如說是契合我個人的體質。跟我非常契合，也是相當可疑的街道。橫須賀雖然與熱海性質不同，但是橫須賀也很可疑、犀利，又有很多木屋、霓虹燈，又帶點油漆的味道，是處讓人不知如何是好的街道。而熱海也是一樣。我很喜歡這種地方，因為很適合我的體質。熱海街道的空氣與風景，總覺得有點淫蕩的感覺。因為又便宜又情色，所以我很喜歡。結果我又往返熱海半年拍攝照片，而這些照片，也透過山岸先生之手，刊登在《相機每日》雜誌。剛好是同時期拍攝的橫須賀與熱海，而兩處照片也都刊載在雜誌上，當時我覺得我已經掌握到屬於我自己的攝影脈絡。也讓我產生想要創作的心情，整個人變得很有精神。

剛剛我用脈絡來形容，主要是因為我已經有所自覺，在那之後，我不管是拍攝新宿，還是拍攝大阪，亦或是拍攝鄉下的街道，關於攝影這件事，我已經不會猶豫不決了。也就是說，我找到自己攝影的領域、基地與密碼。人與物混合的路上與街道，是與我最契合的拍攝對象。在那之後的數年，不論是東京，還是日本其他地方，我靠著

體力與體質，一個一個地完成拍攝，其中也包含外接的工作在內。正因為有這些過程，我的心中出現了各種矛盾，在各方面上都開始出現過剩的感覺。或許是一種反動，使得我對於自己與攝影，開始產生懷疑與不信任，也是一種失速的狀態，於是就這樣往《攝影 再見》方向前進。

在《攝影 再見》出版後，我真的不知道該做什麼，持續處於一種木然、空白的狀態。結果變成了無法捨棄攝影、但又不知道該拍什麼才好的狀態，不管什麼都處於停止的狀態。當然，我不能一直停在這種狀態上，因為發生很多事，當我想要解決當時的事態時，突然出現一個想法，啊，我想要拍櫻花，也就是只要是日本人都會很在意的櫻花。當時的我，因為還是一樣地不安與焦躁，我想那個時候的我，應該很陰鬱吧。因為心情如此，所以想要開始探求隱藏在日本風土與風景背後，某種陰濕、黑暗的感覺。我想大概是對於在那之前數年的反動吧。於是，我就這樣前往長野縣、一處名為高遠的舊城址拍攝櫻花，採取暗沉的調性沖洗照片，而這些照片也有十六頁刊載於《相機每日》，有著不同的趣味。

在那之後，我又持續以同樣的調性，開始拍攝被封為「日本三景」的三個觀光景點，也就是安藝的宮島、丹後的天橋立，以及松島。然而，這三處地方卻不冷不熱，

2005．3．5

是讓人心情不佳的地方。日本三景雖然與橫須賀或是新宿有著不同、可疑之處，但是這三景是典型的日本風景，讓人感到有點乏味，雖然我的感覺有一半是討厭，但也有另一半說不出來是什麼原因、被吸引的感覺。結果拍攝、沖洗出來後，刊載於雜誌上的照片同樣調性也是比較暗沉，看著這些照片，我自己都覺得，如果我以後都要拍這些照片，厭惡自己的心情就又要出現了。

然而大家看了照片之後都說很有趣，而山岸先生也說，就像這樣子繼續拍攝日本十景。但是因為我不想要以同樣的方法反覆拍攝，也不想認真地朝向其他方向繼續進行，所以就這樣停止了。因為我認為我會慢慢地遠離攝影應該存在的地方。

於是我又開始拍攝東京。手持相機，雖然還是有在拍照，但是因為沒有方向，所以還是不知所措。與以往拍攝的照片相比，總覺得有種無法抓住的感覺，也有點白費力氣的感覺。之後，雖然還是會沖洗底片，但是就算是看著印樣，我也完全沒有感覺。

現在回想起來，不一定是當時的照片不行，而是當時自己，看不到自己的照片。所以現在回頭去看當時的印樣，覺得還有蠻多不錯的畫面呢。總之，當時的我，看不進去照片。之後，經過數年，就連接到我剛剛說我買中古的 PENTAX 相機的時候。所以在我意識最混淆的時候，就是我想要轉換自己的時候，也就是我拍攝日本三景的時候。

—— 森山老師對這次在歌劇城藝廊的展覽，對於策展人有沒有什麼不滿意的地方？

　　沒有，我想了這場展覽很好。因為是與荒木先生的合作。姑且不論我們各自的作品如何，經過互相討論、意見相合或是意見不一的過程，我認為我們已經看見了寬廣之路。但是我想這是我跟荒木先生第一次、也是最後一次的雙人展。這次的策展人北澤小姐是在新宿出生，也是在新宿長大，所以希望能夠舉辦新宿的展覽，荒木先生跟我感受到她的心意，雖然北澤小姐很辛苦，但是我認為這次的新宿展很有趣。我跟荒木先生可以再度一起手持相機於新宿散步，我認為是很好的時光。

—— 森山老師拍的照片，價格是如何設定的？是交由專家決定嗎？還是老師自己決定？

　　我想要保留最後的決定權。儘管如此，也不能夠依據當時的心情隨便決定。因為與照片製作方式和時代相關，也與用的相紙是FB相紙（Fiber based paper）還是RC相紙（Resin coated paper）有關。我只有一個比較基準，就是以我交給的熟悉藝廊的價格為準。在日本國內與在外國有點不同。外國的藝廊經營者常想要擁有銷售權，

也就是希望簽合約，雖然這樣的合作方式，在事務處理上比較不麻煩，對方也會努力銷售，但是總覺得有種被束縛的感覺，所以我不太喜歡，因為我不希望我的照片太商業，希望能夠避免這種情形。嗯，所以現在我的照片幾乎全部交給國內一位值得信任的藝廊經營者處理。

相紙會根據ＦＢ相紙或是ＲＣ相紙，價格也有所不同，不過我好像大多都是用ＦＢ相紙。雖然我一直說是按照製作方式來區分，但是又覺得有點不太對。只是因為這些理由的關係，即使我有自己的想法，但是卻不能完全依據創作者的意向或喜好來做決定，讓我覺得真的很不可思議。會讓我很想說，你們這些傢伙到底是想要這些影像，還是想要相紙？有時候我因為對方實在太露骨，所以會拒絕。因為他們沒有站在照片的本質來思考，只是依據藝術的操作手法來決定，這點讓我很在意。

──基本的價格，比方說原價的話，大概是多少？

照片具體的原價，真的是非常低，因為就只是紙而已。因為照片的工具就是賽璐珞（Celluloid，合成樹脂）、紙與光而已，所以不會太貴。要是說得更白一點的話，

205

就是從這裡晃蕩到那裡，用相機拍下的影像，再沖洗到紙上而已。也就是說，照片只是拍下來的畫面而已。所以，照片透過仲介人之手操作，價格因而上漲，雖然這是世間的操作模式，但我還是覺得有點奇怪。儘管如此，還是有人想要擁有，而現實上，不賣又無法生活，也有人徘徊在兩者之間。至於我因為是處於別人會買我拍攝的照片的立場，所以也不好說些什麼，但是照片本來就不應該成為買賣的對象才對。而攝影集也是相同的意思。

——關於攝影展，是您自己企劃開端，再告訴對方您想怎麼做，還是由對方先企劃好，再來找您談？

我的第一個攝影展是在銀座 Nikon 沙龍舉辦的「遠野物語」，現在這個沙龍已經沒有了。因為是我的老師細江英公先生建議下，所以我才舉辦攝影展。我算是在很晚的時期，才開始舉辦攝影個展。因為不想讓人直接看到照片，所以一直都避開這些事。雖然有時會舉辦網版印刷展，但是攝影個展卻沒有辦過，所以細江先生才會希望我辦個攝影個展。但是，剛剛我也稍微提到過，當時我處於低落期，沒有什麼激進的發想，反倒是依循感傷的心情，選擇日本典型的山村風景、岩手縣的遠野作為個展的對象。

也就是循著影像，回歸鄉下的感覺。總之整整四天，我就在遠野的山野到處走來走去，把自己交給風景，想要放鬆一下，也希望在輕鬆的情緒下拍攝照片。之後展覽結束後，啊，老實說我覺得攝影展還蠻有趣的。因為透過計畫畫出結束後，獲得的滿足感，覺得還蠻好的。之後又持續在同樣的地方辦過兩次個展。就是青森縣的「五所川原」，還有拍攝東京的「東京‧網眼的世界」。但是舉辦三次攝影展之後，對同個展場已經感到有點厭煩，而且對於舉辦攝影展這件事也覺得有點討厭，所以我的心情又回到製作攝影集的方向上。

現在，我不會主動舉辦個展，通常都是由藝廊、美術館主動找我舉辦攝影展。

——森山老師至今拍攝過很多地方，我認為第一次去的地方與習慣去的地方，在拍攝方法上會有所不同，您有沒有屬於您自己的攝影法則？

總之，關於法則的話我沒有，但是第一次去的地方，或是沒去過的街道，很有趣呢。因為在那條街上，我變成了探測器。以我的情況來說，不管是坐火車去，還是開車去，我都會先到車站，從車站望向眼前綿延至遠處的街道，從這角落望向另一個角

207

落，然後再透過以往的經驗，依循自己的預感再來判斷，之後再朝向自己感應到的方向前去。一邊按壓快門、一邊讀取街道的訊息，慢慢地進入街道深處。很像是刺激又愉快的遊戲。嗯，就結果來說，不僅可以拍到有趣的照片，又可以到不熟悉的街道。

就算我會到新宿，但是就晃蕩的方式來說，沒有太大差別。我一直會去同樣的地方，拍攝相似的東西。誇張一點形容，就像「萬物流轉不息」這句話一樣，就算同樣是拍新宿，但是人會變，時間、天氣、季節也會變，每一個時刻都在改變，再加上當天自己的心情也有所不同，所以日日夜夜都在改變。

就像我常說的，基本上我很喜歡這些可疑的地方。就算讓我去那些整理、整頓得很好的地方，我也不知該如何是好，也不想拿出相機拍照。明年我有一個展覽，接下來馬上就會去勘查一下雪梨的展場，雖然這是我第一次去雪梨，但是這個地方我不太想去，要是讓我說的話，這個地方真的一點都引不起我的興趣。但是沒有實際去看過，也不知道到底會如何呢。因為我要去討論展覽的事，所以想說那就順道去看一下，但是真的要拍那個地方嗎，我也還不確定，雖然用勘查來形容有點誇張，但是我想先稍微看看再決定。說不定那裡的感覺讓人意外，猥褻又複雜、充滿精力又可疑，所以覺得這次的行程或許還不錯，心裡還是有一點期待。

2005.3.5

瀨戶　要是很棒的話，你會如何呢？

如果是這樣的話，我就會很高興地去拍攝呀。（笑）雪梨的策展人無論如何都希望我去雪梨拍照呢，所以一直跟我說，來拍啊來拍啊的話。但是我可不吃這一套。要是去了之後很無聊，我也不可能拍。但是要是發生這種情形，就不得不尋找替代方案，但是因為有事前討論，所以我還是會去。只是要是到了那裡，發覺是處讓我很想拍的街道的話，那當然很好。

——森山老師會採用印樣方式沖洗照片嗎？

除了特別的工作之外，我已經二十幾年沒有採用印樣方式了。我是直接看底片，透過拍攝街道時的記憶、經驗與直覺直接沖洗完成，甚至不會先嘗試後再沖洗。因為這種方式對我來說，是將氣勢帶入照片的方式。但是以前曾經採用過印樣。對我來說，擦身而過的人們，他們的視線，或是該如何構圖，這些事情只要看底片馬上就知道。

只是印樣也有好處，可以將自己曾經實際走過、體驗過的街道和時間，透過印樣的方

209

式，在另一個時間，透過不同的視線再走一遍。也就是說，可以窺視另一個街道，也能夠發現當時在路上不同的景象。透過看印樣的眼睛，再重新走一遍。

——在看這些時，拍攝時的記憶已經全部忘記了嗎？

以我情況來說的話，幾乎全都忘記了。因為沒有透過觀景窗拍攝，所以也不太記得。我本來就不屬於那種會事先決定構圖，再專心拍下想要的畫面的人，我不是這種攝影師。我就像是小偷一樣，偷偷走入人群的攝影師，所以拍攝到的畫面幾乎全都忘記了。之後透過底片，在燈光下觀看時，也有其樂趣存在。現在我不會立即沖洗照片，通常會將拍攝完成的底片放在紙箱裡，大概放了一年後才會沖洗，就算要我記得拍過的每個畫面也很困難啊。反倒是在觀看底片時，有時會發現原來我拍到這個畫面啊，或是我是這樣拍這個地方的啊，像這樣的發現反而更新鮮有趣。

——我要問的問題，跟攝影本身比較沒有直接的關聯，我想問森山老師，當您想要知道社會上發生的事，或是想要思考一些事的時候，比較信賴的媒體是什麼呢？

2005.3.5

沒有。因為我連電腦都沒有。我不太會去考慮社會、政治、人道，或是我們這個世界的事。或許有人會認為，既然是攝影師，多思考一些這些事不是比較好嗎。但是我不行啊。雖然透過媒體，了解或看見一些這件事本身沒有什麼不對。但是極端來說，我幾乎只會思考自己的事，不太會去思考社會等其他事情呢。因為對我來說，透過媒體去了解，反而會聽到一些其他人的傳言與風聲耳語，或許有某些部份是真理，但幾乎都是謊言。但是只有一件事我想說，那就是照片。那你是怎麼想的？

──我沒有思考過。

就算我打開電視看ＮＨＫ，或是讀《朝日新聞》，我也不了解世上的事、或是我自己的事。

──我就是想說您會回答沒有，所以更想請教您的想法。

所以我回答ＮＨＫ或《朝日新聞》比較好嗎。（笑）

——森山老師對於自己的攝影，是否覺得照片會暴露自己的內心？

攝影不僅展現世界，也暴露自己。不管以什麼被攝體做為對象，都可看透那個人。

此外，也無法不暴露自己。

若是將照片視為創作，被攝體的裡面就會隱藏著創作者。透過作品不僅能夠看到創作者的膽識，也能夠看見創作者得意的面孔。若以我來說的話，性格上比較無防備，而且又是那種緊踩油門一直往前衝的人，所以更容易暴露自己的內心。但是不這麼做的話，拍照也會變得很無趣。因為照片就是一個訴求的媒介，若想要透過笨拙的概念來矇混過去，這可不行啊。所以我不喜歡那些透過照片矇混，或是透過照片搞神祕的人。荒木先生常說我是會隱藏的男人，他說森山先生不管什麼事都會藏起來，可沒這回事啊。的確照片的本質具有匿名性，但還是會顯露出創作者的體質與癖好。嗯，因為我個性如此，更容易暴露內心呢。

——以前森山老師曾經說過在拍照時，各式各樣的記憶、意志，以及季節等因素會介入其中，在這些情況下，戀愛介入的比率有多少？

——戀愛，比方說會不會想起戀人？

咦？

——不好意思，非常笨的問題……。

不會，沒這回事。某天在某個地方拍攝的瞬間，我也曾經突然想起過去的戀人。

就算當時自己並沒有想著那個人，反而是毫無脈絡、突然發生，那個人就在一瞬間通

在伊勢丹百貨前面拍攝歐吉桑時，我想絕對不會想起戀人哪。雖然想起的不是戀人，但是卻有一項是屬於自己心中舉辦的遊戲，比方說當我舉辦攝影展以及製作攝影集時，必定會將該次的成果獻給某人，這是我在心中擅自決定的人。嗯，真的是很自我。當然我不會告訴那個人，也不會告訴其他人那個人是誰，全部都只存在我心中。像這次的新宿展，其實是獻給那個人，就像這樣子，真的非常獨斷。當然這跟男女之間沒有任何關係。

213

過了心裡，我反而認為這是一個很好的問題。

——在「森山·新宿·荒木」展中，有一處是展示海報的空間，我認為會引起人們懷念的感覺，我覺得海報也是另一個作品。我想請問再次以相機拍攝海報的意義，還有將海報集合展示的意圖。

我常會去新宿黃金街喝酒。在黃金街那裡有很多店，店裡貼著很多以前的電影、戲劇海報。我常常在那些店喝酒。在歌劇城藝廊的雙人展，在最初的計畫並沒有包含那些海報的角落，但是，當我在思考展場整體架構時，有好幾次到展場勘查，當我經過那個角落時，突然有個念頭產生，想說要是在這裡貼上很多海報，就會像是跟新宿的街角一樣的角落。就在那時我突然想起一家我常去的店，就是黃金街裡的「汀」，那家店裡到處貼滿了海報。因為新宿本來就有很多地方有貼海報，所以我希望能夠呈現出新宿原本的感覺。除此之外沒有其他特別深刻的意圖。

在那些複製的海報中，有很多是很貴重的東西。有很多海報上面還貼著塑膠片防止海報褪色，或是防止煙薰，真的保護得很好。所以我就請店家幫忙，讓我們複製那些海報，將海報移動到歌劇城藝廊的牆壁上，我認為這麼一來，展覽就會很有趣。

——那個角落很有趣。

真令人高興啊。因為很多人看過後都說很有趣。但是我只是計劃和提出概念而已，其餘全部就交給年輕的攝影師村越負責拍攝。

——不是老師按下快門的嗎？

不是。偷取別人的海報，當然要叫別人去拍。（笑）

——您不僅拍照，也寫文章，我想請教您是如何區分攝影與文章，而表現方法又有何不同？

我很少自己積極寫文章，只是剛好有攝影連載，對方希望我加上一些文章，所以我才寫的，之後聚集起來成為一本書。老實說並不是因為我想寫所以才去寫的。如果要我寫，當然會很認真的寫，但是本來我就不太喜歡寫文章，應該說還覺得很痛苦。現在要是有寫作的邀約，我幾乎都拒絕。除了人情上不得不答應的邀約之外，其餘都

拒絕。只是就我個人的想法來說，拍攝照片時的自己、書寫文章時的自己，就算是出自同一根源，但卻是兩個自己。

—— 最近有受到音樂、電影的影響嗎？

平常我不太會去看戲劇表演、電影，或是聽演唱會。我不喜歡因為我剛好看到這些東西而獲得什麼感動。雖然我這麼說，但是不管我喜不喜歡，人只要活著，就一定會遭遇這些事。所以要將所有的影響因素隔絕於外，這是不可能的事。所以大部份的情形都是突然受到某件事物的衝擊。但是我不會刻意去看電影或聽演唱會，因為我不想因為想要吸收些什麼，而特意、積極地去接觸這些事物，或是受到什麼感動之類的。比起在這些場合受到的震撼或衝擊，反而現在出現在我眼前、街上永無止境到處泛濫的現實，還比較具有震撼力。對我來說，街上就是劇場、演唱會與美術館。也就是說，我對文化方面，幾乎就是個文化白痴。在文化上是屬於鎖國狀態。徹底的原因大概是因為我的心胸狹窄吧。就結果來說，是個務實的人吧。

2005.3.5

──我想請教這兩張照片的事。第一張是森山老師的代表作，也是海報上「犬」的照片，還有一張是「蒼

蠅」的照片。這兩張照片是何時拍攝的，您還記得當時發生什麼事嗎？

拍攝那隻狗，已是三十年前的事。當時在《朝日相機》這本攝影雜誌上，有一個名為「通往某處的旅行」的主題，維持一年的連載。我忘了是第幾回的連載，我去了一趟青森縣的三澤。三澤這個地方是美軍的基地，那個地方跟我當初開始街拍時拍攝的橫須賀很像，本來我就很喜歡基地的獨特氣氛，所以在連載中想要拍一次基地的照片，所以就去拍了三澤。到了三澤，某天上午當我手持相機正要出發拍攝時，一走出旅館門口，沐浴在早晨的陽光之下，這隻狗突然晃蕩在我面前，所以就拍下了這一張照片。

當時我也沒想到會拍到一張好照片。只是因為眼前有一隻沾滿塵埃的黑色流浪犬，所以拍下來。回去之後，因為我有先沖出印樣，在看印樣時，看到這隻狗目中無人地看著這邊，格外地顯眼。那張照片的震撼性，完全是因為那隻狗本身。現在國外來的照片訂購，大部分都是要訂購那個傢伙的照片。所以我還被朋友說：「森山是靠這隻狗生活，而且還一直靠著一隻狗生活。」不過的確是如此，我也無話可說。

217

那隻流浪犬的照片，到現在我還是很喜歡。本來我沒有習慣在自己房間裡掛上照片，但是現在我的床邊放了一張這傢伙的放大照片。現在因為最原始的底片已經不見了，或許也可以說已經不是我的東西了，但是我認為這傢伙不管是在國內，還是在國外的街角，同樣還是一樣慢慢吞吞地在街頭晃蕩。現在要是有人訂購這張照片，就會用internegative❖6的方式製作，當然與最原始的色調有些不同。所以通常我都會先拒絕對方，但是如果對方覺得沒關係的話，才會繼續作業。

我認識的編輯與友人常對我說，我的性格及癖好就跟狗一樣呢。比方說拿著相機在街上走路的方式，一下子突然走到小巷子裡到處晃蕩，一下子又突然回到大馬路上，然後又馬上回到巷子裡，這種方式就跟流浪犬一樣。

至於「蒼蠅」則是在一九八○年代在《朝日相機》的「犬的記憶」這個主題中連載過。那個連載有照片也有文章，兩方都有。當時我是從木曾谷開始拍攝，經由長野縣的中央阿爾卑斯，到處拍攝當地的街道，當我從諏訪湖出來的時候，在諏訪湖湖畔

❖ 6 internegative：中間負片，將正片（幻燈片）翻印為負片。

的餐廳用餐，在旁邊到處飛蕩的蒼蠅，突然停在玻璃窗上，所以就拍了下來，就只是這樣。但是那張真的還蠻受外國人歡迎呢。

我在之前還拍了艾菲爾鐵塔上的蒼蠅呢。（笑）因為在艾菲爾鐵塔的觀景餐廳裡有蒼蠅，我就把那隻蒼蠅拍了下來，還用在某個時尚攝影集上。是因為我喜歡蒼蠅嗎？嗯，我想是因為我喜歡跟在人們的後面，或是拍攝女性的背影。攝影師很像蒼蠅呢。

狗仔隊就是蒼蠅或是黑蠅，嗡嗡地叫著緊跟在人後面。攝影師的本質就是蒼蠅。以前我跟倉田精二、北島敬三等奇怪的傢伙，一起開了一個叫做 CAMP 的藝廊，標誌就是採用蒼蠅。就連放在店裡的投幣式自動播放機上都印著蒼蠅的圖案。我跟那些傢伙那時都很年輕啊。

瀨戶　我一直都有注意森山老師的照片，比方說在《遠野物語》中可以感受到照片的故事性。相反地，我認為在《網眼的世界》或是《光與影》的照片卻不一樣。我自己在拍攝時總會思考，要拍攝真實好呢，還是展現照片的特性，把故事性擱置一旁比較好。另一方面，卻認為不應該在意故事性，但還是不由得在意起來。我認為就在兩者之間來來回回。森山老師是屬於哪一種？雖然在不同時期會有不同想法，現在的心情是哪一邊呢。

坦白說我現在還是在兩邊來來回回。只是，照片是片段的媒介，這是我一般的標準，所以當我拍照時，我極力切除所有的情緒與心情，以及由此而延伸的故事性，這就是我一直以來的攝影主題。雖然我一直以來都想這麼做，但是突然跑進心中的故事，或是用表現性來形容也可以，卻總是縈繞心中。結果還是會依循著心中的晃蕩感覺，按下快門，就算我想要完全切斷心情，但是畢竟我是人，還是無法做到。姑且不論原因，就算是作為假設，也不能將傷感主義、浪漫主義，或抒情風格等加諸在照片身上。因為這是一場與片段的世界，永不休止的攻防戰。

但是最近有時候我會認為不管是哪一邊都好。這絕非是因為我妥協了，但是若在這個地方太過死板，太卡在這點上，反而會變成本末倒置。但是真的很困難啊，只要我持續拍照的一天，我想這大概是我永遠、唯一的主題也說不定。因為是人，包含五感或六感，還是屬於精神性的動物啊，還是會不小心拍到啊，所以也無所謂了吧。只是關於事先設定故事內容，然後再依據形式拍攝照片的方式，我盡量避免。關於這件事真的是沒完沒了。

—— 我想請問關於顏色的事。森山老師主要是拍黑白照片，在使用彩色底片時，有沒有什麼策略呢？

基本上拍攝彩色照片時，我希望盡量拍得明亮、有趣，以遊玩的心情拍攝。我認為「照片就是黑白照片」！因為有這個前提在，所以我平時都只拍黑白照片，雖然偶而會拍彩色照片，但拍彩色照片時就像剛剛說的，想要以遊玩的心情拍攝。我並沒有什麼特別的策略，我只是認為難得有機會拍彩色照片，所以希望能夠拍街上我喜歡的顏色。所以我會拍聲色場所的招牌或看板、愛情賓館的霓虹燈或入口、化著濃妝的小姐或禮服，結果還是會被可疑、印象深刻的顏色所吸引。因為我很了解我自己所以我知道，我特別喜歡黃色系、粉紅色系及紫色系。不管是拍立得、還是玩具相機，如果可以的話，我希望可以用遊玩的感覺、不負責任的拍攝。雖然我想用遊玩的心情拍攝，但是有時會突然拍到奇怪的影像，不知不覺地陷入其中。因為有些是黑白照片無法拍到的影像，所以覺得很高興。總之，我不希望因為拍攝彩色照片而感到疲累，因為平常拍攝黑白照片時感到很疲累。

——森山老師去過了許多地方，有沒有永遠去不膩，想要一直住在那裡的地方？您會不會想住在那些可疑的地方？還是說您覺得有哪些地方是值得拜訪的？

221

真要說的話，就是東京吧，但是卻沒有特定在某個地方。至於紐約，我很喜歡曼哈頓附近，雖然喜歡但卻不想永遠住在那裡，如果只是租個公寓在那裡玩一年的話還可以。至於之前去的布宜諾斯艾利斯，因為那裡是處很性感的街道，也是我喜歡的地方。的確我曾經想過，在世界上任何地方，只要有好的地方，如果可以的話，我也想在那些地方住上一、兩年，但實際上卻不會真的去做，也無法做。只能順應情勢，剛好住在某些地方，而居住了之後，覺得那些地方很好，就只是這樣。

我是在大阪出生，年輕的時候非常討厭大阪，但是這十年卻越來越喜歡大阪，常常會去大阪，但是我卻不想搬回大阪居住。因為已經在東京住了這麼久，自然會覺得東京比較有魅力。常常有從國外回來的日本人，還有我的朋友也這麼說，他們回到東京後覺得東京的街道無秩序、髒亂，甚至覺得很討厭，但是我卻完全相反。每當從海外回到東京時，就會覺得安心，覺得這些街道真好。雖然不夠協調也很隨便，若換個角度來看，或許有很多問題，但是東京卻跟我非常契合，不會讓我感到無聊。就算是在巴黎，要是沒有特別的事，待了一週左右，我就覺得有點無聊呢。不過若是因為某些特別的目的而去，就算是在巴黎待一個月或是兩個月也沒問題，只是去了一週之後，我就會開始覺得有些無聊。但是東京這個都市，卻擁有不輸給世界的魅力。

2005．3．5

東京擁有我常說的街道的可疑之處，也就是飄散著人類臭味的地方。然而這不必然會與大量的人群畫上等號，相反地，就算人煙稀少，也能反映生活的氣味，充滿各式各樣欲望的痕跡，猥褻、複雜、哀愁、惡德渾然天生的地方。用一句話形容，就是巨大欲望的攝影棚。現在我住在池袋車站附近，雖然我本來想住在新宿，但是池袋也是處十分可疑的地方，而且真的居住了就是故鄉，渾然天生的惡德、哀愁、猥褻、複雜，真的是無可挑剔，我非常喜歡。但是稍微思考一下，我喜歡的可疑到底是什麼？

其實並不是其他的東西，而是我自己本身可疑、奇怪之處。

瀬戶　森山老師每次搬家，都會先從周遭開始拍攝。比方說住在西武線沿線的話，就會拍攝西武線沿線，如果是住在荻窪的話，就會以荻窪為中心拍攝。住在逗子時，就會拍攝逗子附近與橫濱附近。總是像這樣，先從住宅周遭開始拍攝。

因為我是犬科啊，會先從自己的附近開始聞起來，一邊做記號，一邊持續擴張自己的範圍，我怎麼也脫離不了這種習性。不過前往沒去過的街道工作也很有趣。在新租住的公寓裡，首先拍攝從窗口看出去的風景，然後再慢慢地往周邊拓展領土，在短

223

期間內，我會很熱衷拍攝這個地方，然後到了某天，突然注意到自己已經對這個地方感到厭煩，就會移動到下一個地方。就像這樣子，移動來移動去，一直在東京晃蕩。

所以真的就跟狗的習性一樣，也是一種模式。

瀨戶　不管是哪裡都好嗎？

要是在郊外的話，我就有點不想去啊。以習性來說，雖然還是會晃蕩一圈，但一定不舒服吧。我並不是說這些地方不好，如果有一個月時間，在那裡好好聽聽CD、讀讀書，或是想一些事，或許會不錯，但是我的日常生活卻無法這麼奢侈，所以也不知道該做什麼事才好。因為在這種地方，我就算想要攝影，也無法發揮嗅覺的長處，所以馬上又會跑回城市巷弄裡。所以看到太加西・轟馬❖7的照片時，覺得很有趣。原來他可以看到這些東西啊，而我卻無法這麼拍，也拍不到，更不用說我也不想拍。

❖7 太加西・轟馬（Takashi Homma, 1962- ）：攝影師。本名為本間貴志，出生於東京，活躍於雜誌及廣告界，利用攝影展現現代都市的肖像式紀錄，曾獲第二十四屆木村伊兵衛寫真賞。

2005．3．5

——森山老師常說照片要多拍才能到達一定的數量，那麼製作一本攝影集時，大概需要的數量是多少？

要視情況而定，但最少都需要五百卷，是最少呢。像製作《新宿》或《Daido Hysteric》攝影集，大概有四百到六百頁，就需要更多。

——《新宿》這本有到一千卷嗎？

沒有，還不到一千卷，大概八百多卷吧。放在四邊、各五十公分長的紙箱裡，大概快滿出來的程度，我是透過箱子裡的底片盒來估計。年輕的時候，大概走完一百公尺就拍完一卷，現在其實也應該這麼拍才對。在布宜諾斯艾利斯時，大概拍了兩百黑白的吧。還有彩色的大概五十卷。像這種地方就拍比較少，是會有一點小問題，不過因為不是要製作五、六百頁的攝影集，所以還可以解決。

——藉由累積數量，能夠突破什麼嗎？

總之想要知道自己想要突破什麼、或是該突破什麼之前，只能多拍一些、累積照片的數量。藉此，如果發現了該突破的方向，之後為了突破，更應該使用更多的底片、拍攝更多的照片。雖然比喻得不是很好，但是街拍的狀況正是如此，這件事沒什麼好丟臉的，反倒是我的驕傲。有一句名言說道：「持續就是力量。」當然說得沒錯，此外數量也能夠成為最大的力量。與其拘限在膚淺的美學與觀念上，還不如用數量來決勝負。像我去攝影學校時，有時會問學生一個月拍多少卷底片，還有聽到「二十卷」的回答，聽到這種回答，真的是讓人很頹喪啊，很想馬上就叫他放棄攝影呢。

——拍攝「布宜諾斯艾利斯」的契機是什麼呢？

在新宿與編輯友人一起喝酒時，隨便談到的話題，當時我們問對方現在想去哪裡？這是聊天時常會談到的話題。然後，我就說我有點憧憬布宜諾斯艾利斯，這個話題聊得很高興。沒想到下一次與那位友人一起喝酒時，對方突然說我們去布宜諾斯艾利斯吧，去製作攝影集。年輕的時候，因為對布宜諾斯艾利斯很感興趣，四十年來對這個地方的憧憬，突然在一星期的時間，變成了現實，呈現在眼前，我高興的心情，

就跟捏小孩子的臉蛋時一樣。因為人類真的只要下定決心就真的會實現啊。到了該地，拍到照片，真的是非常幸運。就跟我想的一樣，是處極為性感又憂鬱，很棒的地方。

與現在正在拍的夏威夷非常不同，身體感受到的世界非常不同，關於夏威夷，到現在我還是處於一種在看遠處水平線的感覺。要幫我出版攝影集的那位編輯朋友，從第一次開始就跟我一起去夏威夷，還開玩笑地對我說：「森山先生，夏威夷真的能夠出版嗎？」拍攝期間，也有幾天一天只拍幾卷而已，雖說是拍外景，但是卻坐在車上睡覺。

嗯，這個問題我想還是交由內心來決定。

瀨戶　森山老師因為喜歡船甚至還想過要當船員，是因為這樣所以比較常去港都嗎？

我以前很想要去搭船啊。只要一看到巨大的船，就會變得很高興，心情也會很激動。對我來說，船就像母親一樣。所以一看到船，就會變得很安心。大家不也都會用母港來形容港口嗎。因為喜歡船、喜歡港口，所以就像是去見母親一樣。嗯，因為港口的城鎮，在很多意義上，都具有浪漫的意涵，也是通往世界之窗，更飄散著獨特的魅力。不管是上海、布宜諾斯艾利斯、馬賽，還是神戶，我喜歡的街道果然還是港都

227

啊。只是雖然我會拍船，但幾乎不會沖洗出來，也不會使用。因為我想要把它們當做是我內心的東西。

瀨戶　是因為夏威夷不是港口，而是海灘的關係嗎。

不，有珍珠港啊，但是因為是軍港。在到達檀香山之前，有通過珍珠港，景觀還不錯呢。只是提起夏威夷，還是海灘比較有名啊，大概就是像鑽石山與威基基海灘的風景，讓人精神無法振奮。還有當車子在大白天經過無人的海灘時，我還被白色的海灘嚇了一跳呢。

——聽說森山老師在沖洗照片的方法上相當獨特，您也說過無法沖洗出同樣的照片，還有聽說就算是專家也無法沖洗出同樣的照片，這是真的嗎？

準確來說的話，沒錯，的確無法沖洗出同樣的照片。因為當我在沖洗照片時，不會先訂定計畫，或是使用計時器，完全透過心情與氣勢來沖洗照片。也不會採用測試

沖洗，真的是透過氣勢完成呢。尤其是剛攝影完成的底片，第一次沖洗時，內心真的非常興奮，因為心中非常興奮，所以身體也很像是跟著燃燒的感覺。也就是說，自己的手就像是自動的探測器一樣。因為是在這種情況下沖洗出來的照片，所以就算要我沖洗出同樣的照片，也很勉強啊。更何況我以前拍的照片，內容都非常濃厚，像這樣這麼濃厚的內容，要求我沖洗出同樣的照片真的很為難啊。但我認為可以沖洗出類似的感覺。的確，專業的沖洗人員會盡力做到，但多少還是會有一點不同，這也是沒辦法的事。因為沖洗照片，會依據個人的生理狀況而有所不同，不管再怎麼優秀的沖洗師，要做到完全複製是不可能的。而且也沒有理由一定得要沖洗出完全相同的照片。

以前在沖洗負片時真的是很討厭，但是又不能交給別人來做，所以覺得有點鬱悶。訂照片的人，當然希望有相同的影像，但是相紙不同，再加上沖洗的人的心情等因素，當然會有所不同。總之，沖洗剛拍攝完成的底片時最有趣。會出現怎麼樣的影像呢？不僅緊張也會感到興奮。

——老師已經拍了幾十年，與以前相比，現在比較容易拍攝嗎？還是相反呢？關於容易拍攝的時代與環境，有什麼想法呢？

畢竟經過幾十年的時間，當然街道的風景與人的性格都會改變。一九六〇年代初期，我剛從大阪到東京時，當時人們的生活充滿懷舊的感覺，風景的印象也看起來比較穩重。不管是什麼種類的人，人們都有各自的想法，然而現今人們的存在感，卻看起來比較薄弱的感覺。只是，當然現在我還是認為人們一樣的可疑、而且也變有趣的。

但是現在的街道與人們，在不同地方以及強度上有所不同。

對我們街拍攝影師來說，也無法對以前的情形評論些什麼，因為我們該拍攝的就是現在。鏡頭的另一端的對象，也就是人們各式各樣的情形，當然物品也包含在裡面。真要我說的話，我認為容易拍攝的時代根本不存在，只要將鏡頭對向人們的一天，今後也不會出現那種時代吧。若極端來形容，因為攝影師是觀看人類受害史的目擊者，正因為如此，我才喜歡攝影啊。

時代無時無刻都在改變，我認為沒有昨天比較好而明天比較糟的想法，相反來說也是一樣。我認為就算沖洗照片的方式再怎麼改變，或是出現什麼特殊的方式，不管在什麼時代都一樣。以前我跟朋友中平卓馬常說：惡事無限啊，人是不會改變的，正是如此啊。現在的時代是怎麼樣的時代，我也無法一項一項地說明，但我還是在街頭拍攝。至於有什麼意義或是理由，就交給別人來說明，我只要拍攝照片就好。至於這

2005.3.5

樣做真的好嗎，就連這種事我也不去想。因為拍攝下來的照片，到底是什麼，我也不了解。只是，姑且作為一種假設，我認為是將人類與世界的記憶及紀錄連接在一起，微薄的觸感而已。比方說，我現在不想拍花或樹木的照片，我認為這些東西隨時都可以拍，而且交給別人去拍就好了。我只想要持續拍攝不管在任何時代都混雜著渾沌與繁雜的街道。

—— 聽說您以前會用水桶沖洗照片。

用水桶沖洗照片是很久以前的事了，我現在已經改了。當時我買不起不鏽鋼盤和沖洗盤。

總之，老實說，就是因為當時很窮。

不喜歡冷的顯影液，所以會用稍微熱一點的。因為在進行作業時，冷的顯像液會形成薄的底片，所以用溫度高一點的。我真的是一個接著一個放入底片，倒入高溫的顯影液，底片幾乎要從水桶滿出來，就像尾巴一樣捲來捲去的底片，到底哪個是哪個，我已經搞不太清楚。在液體中的底片們，在十五分鐘的期間變得很瘋狂。

231

結果變得難以收拾，我也不想管了，所以就隨便處理，底片的狀態就像是漁夫在拉網上來時一樣，就這樣直接放進定影液裡。過了一會打開電燈，裝著定影液的水桶裡變成黑色的底片都捲在一起。當時我顯影的作業就像這樣子，真的是比原始還原始。

當時因為與中平卓馬在澀谷共同使用一間工作室，所以就將這種方式傳授給他，之後他到處跟別人說，因為這是森山教他的方式，所以粒子才會這麼粗。

現在我的處理方式是等到累積到五百卷底片後，利用一星期的時間來顯影，連續幾天就像工人一樣地處理。不是有35mm的底片嗎，我在一卷的背後捲上第二卷底片，就可以同時處理兩卷底片，然後再放入可以容納六卷的盤子中，就剛好可以處理十二卷。要是一次捲四卷，像這樣子一次就可以處理五十卷。就像機器一樣重複動作，大概一星期就可以完成七、八百卷。處理時，我完全沒辦法想別的事情。從早到晚，動作就像是顯影的機器一樣。

瀬戶　照片雖然非常纖細，但是過程卻非常大膽呢。一下子就拍好，但是在完成之前，想要完成作品必須拿捏得恰到好處。

照片相當野蠻呢。照片在很多過程中都很野蠻，但有時候野蠻也不錯呢。當然也有很多細節的作業。

——從一開始到最後都很仔細處理的人，或許最後出來的照片意外地很無聊也說不定，或許就是因為沒有這種野蠻的感覺，所以最後反而變成沒有特色的作品。

我認為那些一開始就有先入為主的想法的人，只發揮了照片一部份的才能。只要稍微嘗試脫離常規，就會有很多種可能。照片真的是不可思議的生物。

——在沖洗照片前，還是一樣會先累積底片嗎？

比方說製作四百頁的攝影集，我還是會利用一個多月的時間在暗房裡作業。因為連日連夜都在暗房裡，所以在同個時期我大概都會將其他要事挪開。就算是每天必做的事也一樣。總之，不知從何時開始作業到幾點，稍微休息一下再開始，然後再休息，就像這樣的感覺。大概從早上九點到半夜三點都在作業。雖然說是休息，也只是將照

片拿到另一間房進行晾乾的作業。吃飯也是站著吃，不是吃麵包就是吃飯糰，再配上烏龍茶或咖啡，也會一直抽菸，暗房裡更是煙霧瀰漫。遠離其他人，一個月的時間裡，完全一個人。當然還是有些無法避免的事前討論會，但是當我在暗房作業時，就連電話也覺得厭煩。因為會打亂我的步調。當長時間的沖洗作業結束，從暗房獲得解放，回到日常生活，但是因為我已經習慣暗房的步調，作業的感覺也還殘留在手上，總覺得有點寂寞。很微妙地會懷念起暗房，很奇怪吧。

——我記得森山老師曾經說過一件令我印象深刻的事，您說照片是從超越語言的地方開始，最後又會回到語言本身，這是怎麼樣的情形呢？

在一九七〇年前後，當時有個《挑釁》的同人誌，主要成員的中平卓馬寫了一個標語。也就是，攝影就是挑釁語言，照片就是挑釁的資料，這就是當時的標語。語言可以透過照片覺醒，所以就算是充滿塵埃的日常生活的影像，也是具有意義的。在這方面的想法我也有同感。因為我認為照片無法說明，是一種指示的記號。因此，存在於外界的所有事物，全都具有意義，比方說不管看起來再怎麼無聊的照片，但是還是

有人會被此影像所吸引，彷彿像是其中祕密地藏著喚起了某些觀感的記號。人們對於所有的事物必定將之語言化。就算照片是影像，但照片卻不僅僅只會讓人感受到影像的存在，其中必然存在著語言的互換性。我認為映像與語言，不管是說相對性，或說二元性，我們都會把焦點聚集在這一點上。照片不管透過感性或情緒加以訴求，在一張照片中，必定承載著更多的情報與記號。當然我在街頭拍攝時，我不會思考這些事情，而是藉由一瞬間的感覺拍攝，但是或許實際上的我卻是藉由更深層的語言活動。

但是就算是語言，也有一些些映像，無法藉由語言呈現，這時就必須透過照片展示。有時外國人會要求攝影師說明照片。因為是自己拍攝的照片，當然可以洋洋得意地加以解說。但是為何照片會突然以語言呈現出來呢，自己也不知道為什麼呢。但是啊，但是若是聽了說明之後就清楚、明瞭的話，照片就真的很無聊了。以前曾經有一個傢伙很囉唆，所以我就很明確地說明給他聽。結果對方說雖然我理解你的語言，但卻無法接受你的照片。苦笑之後，那個外國人就沉默下來。關於自己拍攝的照片，根本不需要說明。因為每位觀者都有自己的密碼與探測器，他們會依據自己的需求讀取。得意洋洋地說明，真是太難看了。

瀨戶　森山老師曾經對我說過，這幾年在美國舉辦攝影展，也去了歐洲等地，遇到許多攝影家，覺得外國的照片真無聊。日本的攝影家、日本的照片令人意外地程度還比較高。您真的是這麼認為嗎？

　　我的確是這麼認為，比方說在紐約的雀兒喜區（Chelsea）有很多藝廊，因為藝廊很多，所以也舉辦很多攝影展。但是當我真的去看了之後，卻感受不到衝擊。其中很多很像同性戀的照片。既然是很像同性戀的照片的話，照理說應該會拍到一些現代、病根、解放，或深淵之類的照片。但是都很無聊。大多只是有點漂亮或是還不錯的風景照片。問了一下藝廊的負責人或是策展人，有沒有那種努力生活卻帶點暴力的年輕攝影家，他們都說沒有這種人。然後再請他們舉例出一些雖然很亂來、且是很討厭的專業攝影家，但卻是活在現實的攝影師，大家也都舉不出例子。

　　巴黎也是一樣，很無趣，剛好在那裡展出的荒木先生的攝影展反而是最有趣的，真的是如此。雖然我想外國一定也有很多很優秀的攝影家。但是不知是否是因為現在這個時代，大家需求的攝影師都不是狂野、瘋狂的類型，所以照片看起來都很安全。但是在我看來，真的很無聊。我認為不管在哪個時代，都應該有這類人的存在。而不是那種只用頭腦思考的照片、只是很像同性戀的照片，或是不知所云的風景照片。雖

然我不知道現在流行什麼風潮，但是若認為這種照片很有趣的話，那可不行啊。這是我個人獨斷的偏見。

之前，東松先生在紐約有一場展覽。雖然現今的攝影現狀與東松先生的照片無法放在一起比較，也無法放在一起說明，但是在那裡卻很受歡迎。當然會如此啊。在那個疲乏又無聊的地方，將東松先生的照片排成一排，看起來當然比較有現實的感覺。所以或許別的照片也能被接受。外國的策展人與企劃者在近幾年很注意日本的照片，常常積極地前來洽談合作。終於讓那些人明白了呢，也就是日本有很多優秀的攝影家，以及日本的攝影有多成熟。

——短歌與俳句的世界，透過很短的文字就可以傳達很多事。與照片非常類似。就算不需說明什麼，也能感受到些什麼，但是美國人卻沒辦法感受到吧。因為這種感覺，是屬於日本人獨特的感覺。因為是日本人獨特的感受方式，我認為具有很好的意義。

我想這很清楚。因為傳達出來的是日本人對於一瞬間的感性，也是非常傳統、柔韌的表達方式。我總覺得照片擁有的微妙感覺，與日本人在精神方面的微妙感覺是連

245

結在一起的。比方說，安井仲治*8的優秀表現，已經超越近代攝影過渡期的表現，我認為他擁有的就是原本攝影家所應具有的資質。

—— 會不會是因為有肖像權這些相關規定，所以才不能拍攝？

瀨戶　或許是因為有這些原因吧，所以美國的街頭攝影比較少。

就從哪個地方開始出發，這才是攝影師的工作。我認為就現狀來說，規定的確很嚴格。但是威廉‧克萊因直至現在，還是透過彩色照片一直在拍街頭。的確跟過去無法相比，旁若無人、拍攝街頭的人比較少了。而是自己製造一些場景拍攝，或是拍慶典、模特兒等。雖然就實際的狀況來說，變得比較難，但是還是有大膽的攝影師繼續拍攝。要是一直考慮肖像權，我們這種街拍攝影師就無法繼續下去了。只能以自己心

❖8 安井仲治（1903-1942）…出生於大阪，是在關西活躍的戰前攝影師，三十八歲時因腎功能衰竭而過世。

中的道德作為唯一、主要的標準，之後就順從自己想拍攝的欲望，繼續拍攝下去。這

並不是因為我在日本街拍，所以才這麼說，情況不太一樣。不管在任何狀況都一樣，

要是哪一天街拍攝影師消失了，就是攝影的自殺啊。只能繼續下去啊。

因為攝影家就是人類的目擊者啊。

瀬戶　今天的講座，雖然時間很長但是很有趣。非常謝謝森山老師。

也謝謝你。同時也謝謝大家的參與。

247

結語

作品不管是沖洗出來，還是透過印刷品呈現，照片都是複製某些影像的一張紙。這就是照片之所以為照片。我認為以這種方式看待照片，正是我長年來對攝影的堅持。二十一歲成為攝影師助手、二十五歲成為自由攝影師，四十多年來，我在很多情況下拍攝照片。

只是，攝影究竟該如何？而我又該如何呢？透過歲月以及經歷的事物，我也因而成長，唯一不變的是，今後我也仍將以攝影之名，手持相機，繼續在街頭拍攝。

這本以《畫的學校 夜的學校》為名的對話集，讓越來越著迷於攝影的我，透過幾次的機會，與許多想成為攝影師的年輕人對話，呈現的內容，是在現場直接、坦率的問答。更何況我又是屬於那種無法以語言表達，當然將之書寫下來很困難，但是要談論也很困難。

然後再將經過整理的理論，確切地傳達給對方，而是非常情緒性、憑感覺的表達，就算在現場已經獲得溝通，但是當內容成為文字呈現後，心中總覺得有點不安。目標成為攝影師的年輕人，他們的疑問非常直接，也不會考量周遭人們的想法，所以我也只能透過曖昧的回答，因為我希望與其透過整理過的話語回答，還不如透過聲音，讓對方有所感應。我在

248

不同的場合中談到的內容，如果有重複、共通的話題，我認為那正是攝影本身的魅力。對現職攝影師的我來說，能夠傳達給目標成為攝影師的人，唯一的方式，就只能藉由照片這個媒介所有的強大魅力。至於攝影到底是什麼呢？這個問題就留待他們之後與攝影相處的時間中找尋出來即可。

但是，在經過幾次的問答之後，這是我們之間希望留下的確認事項。充滿魅力的照片，照片這個水源，就藉由我們之手，讓水繼續往前流下去。為了與即將到來的時間，在一瞬間的相遇，所以才會產生照片，而這也是其他裝置所無法辦到之事，不管美醜，全部都包含在內的媒介。就算那只是一張稱之為照片、影像的紙片。總之，這就是照片之所以為照片。

如果這本對話集，能夠讓將來想要成為攝影師的人閱讀，並且在他們的心中留下記憶，同時成為某種契機的話，我就感到很開心。

森山大道

二〇〇六年八月

本書是由以下講座記錄構成。

2003. 09. 19　2003 年 09 月 19 日、東京工藝大學

2003. 10. 17　2004 年 10 月 17 日、東京工藝大學

2004. 07. 12　2004 年 07 月 12 日、東京視覺藝術專門學校

2005. 03. 05　2005 年 03 月 05 日、PLACE M「夜的攝影學校」

國家圖書館出版品預行編目資料

晝的學校 夜的學校／森山大道 著..——初
版. ——臺北市：商周出版：家庭傳媒城邦分
公司發行,
2010. 06　面；　公分. ——（新設計；11）

ISBN 978-986-6285-99-8（精裝）
1. 攝影作品 2. 藝術評論

958.31　　　　　　　99009293

HIRU NO GAKKOU YORU NO GAKKOU
by Daido MORIYAMA
Copyright © 2006 Daido MORIYAMA

Originally published in Japan by HEIBONSHA LIMITED, PUBLISHERS, Tokyo
Chinese (in complex character only) translation rights arranged with
HEIBONSHA LIMITED, PUBLISHERS, Japan
Photo copyright arranged with Matrix Inc. (Hisako Motoo)
Chinese (in complex character only) translation rights © 2010 by Business Weekly
Publications, a division of Cité Publishing Ltd.

新設計 11

畫的學校 夜的學校

作　　者	森山大道
選書責編	席芬
資深主編	劉容安
總 編 輯	席芬
版　　權	翁靜如、葉立芳
行銷業務	葉彥希、何學文
總 經 理	彭之琬
發 行 人	何飛鵬
法律顧問	台英國際商務法律事務所 羅明通律師
出　　版	商周出版

電話：(02) 2500-7008　傳真：(02)2500-7759
E-mail：bwp.service@cite.com.tw
Blog：www.bwp25007008.pixnet.net/blog
英屬蓋曼群島商家庭傳媒股份有限公司城邦分公司
台北市中山區104民生東路二段141號2樓
書虫客服服務專線：02-25007718、02-25007719
24小時傳真服務：02-25001990、02-25001991
服務時間：週一至週五09:30-12:00、13:30-17:00
郵撥帳號：19863813　戶名：書虫股份有限公司
讀者服務信箱：service@readingclub.com.tw

發　　行　城邦讀書花園：www.cite.com.tw

香港發行所	城邦(香港)出版集團有限公司

香港灣仔駱克道193號東超商業中心1樓
電話：(852) 25086231　傳真：(852) 25789337
E-mail：hkcite@biznetvigator.com

馬新發行所	城邦馬新出版集團

Cité (M) Sdn. Bhd. (458372 U)
11, Jalan 30D/146, Desa Tasik, Sungai Besi, 57000 Kuala Lumpur, Malaysia
電話：(603) 90563833　傳真：(603) 90562833

封面設計	羅心梅
版面設計	羅心梅
印　　刷	卡樂製版印刷事業有限公司
總 經 銷	聯合發行股份有限公司

電話：(02) 2917-8022　傳真：(02) 2915-6275

二○一○年六月一日初版一刷
二○二三年四月二十七日初版11.5刷

定價三六○元

ISBN 978-986-6285-99-8

Printed in Taiwan
城邦讀書花園
www.cite.com.tw

RICOH

GR DIGITAL Ⅲ
無懈可擊

GR LENS f=6.0mm 1:1.9

延續GR系列經典
造就第一台搭載F1.9大光圈的輕便型數位相機

最佳街拍攝影利器─GRDⅢ
搭載大光圈F1.9的鏡頭、高速反應的影像處理
器，在任何情況下，均可輕易捕捉最佳的影像
品質。即使運用在需快速拍攝的街拍攝影上，
您可完全信賴GRDⅢ能夠不斷地產生優異的影
像解像力及清晰度。因此任何眼前所見的影像
，透過GRDⅢ即可捕捉下決定性的瞬間。

New
GR
DIGITAL

Fast Lens	Fast Engine	Fast Sensor	Fast Focusing	Fast RAW			
新 GR LENS 28mm F1.9	新第三代 GR引擎	新1/1.7吋 千萬畫素CCD	高速快門反應	速續拍攝 RAW檔案格式	3.0吋 92萬畫素LCD	多重模式 自動白平衡	動態範圍 雙重拍攝模式